动画角色设计
造型 表情 姿势 动作 表演

CHARACTER MENTOR Learn by Example to
Use Expressions, Poses, and Staging to Bring Your Characters to Life

[美] 汤姆·班克罗夫特 著

王俐 何锐 译

清华大学出版社
北京

北京市版权局著作权合同登记号 图字 01-2013-7083

Character Mentor: Learn by Example to Use Expressions, Poses, and Staging to Bring Your Characters to Life 1st Edition by Tom Bancroft/ISBN: 978-0240820712 Copyright © 2012 by Focal Press.

Authorized translation from English language edition published by Focal Press, part of Taylor & Francis Group LLC. All rights reserved.本书原版由 Taylor & Francis 出版集团旗下 Focal 出版公司出版，并经其授权翻译出版。版权所有，侵权必究。

Tsinghua University Press is authorized to publish and distribute exclusively the Chinese (Simplified Characters) language edition. This edition is authorized for sale throughout Mainland of China. No part of the publication may be reproduced or distributed by any means, or stored in a database or retrieval system, without the prior written permission of the publisher. 本书中文简体翻译版授权由清华大学出版社独家出版并在限在中国大陆地区销售。未经出版者书面许可，不得以任何方式复制或发行本书的任何部分。

Copies of this book sold without a Taylor & Francis sticker on the cover are unauthorized and illegal.

本书封面贴有 Taylor & Francis 公司防伪标签，无标签者不得销售。
版权所有，侵权必究。举报：010-62782989，beiqinquan@tup.tsinghua.edu.cn。

图书在版编目（CIP）数据

动画角色设计：造型 表情 姿势 动作 表演 /(美)班克罗夫特 (Bancroft,T.) 著；王俐，何锐译. —北京：清华大学出版社，2014（2023.12重印）
 书名原文：Character mentor
 ISBN 978-7-302-35189-4

Ⅰ.①动… Ⅱ.①班…②王…③何… Ⅲ.①动画－造型设计 Ⅳ.①J218.7

中国版本图书馆 CIP 数据核字(2014)第 014325 号

责任编辑：王　琳
封面设计：常雪影
责任校对：王荣静
责任印制：丛怀宇

出版发行：清华大学出版社
　　　　　网　　址：https://www.tup.com.cn，https://www.wqxuetang.com
　　　　　地　　址：北京清华大学学研大厦 A 座　　　邮　编：100084
　　　　　社 总 机：010-83470000　　　　　　　　　邮　购：010-62786544
　　　　　投稿与读者服务：010-62776969, c-service@tup.tsinghua.edu.cn
　　　　　质量反馈：010-62772015, zhiliang@tup.tsinghua.edu.cn
印 装 者：小森印刷（北京）有限公司
经　　销：全国新华书店
开　　本：190mm×260mm　　印　张：8　　　　字　数：242 千字
版　　次：2014 年 2 月第 1 版　　　　　　　　印　次：2023 年 12 月第 17 次印刷
定　　价：45.00 元

产品编号：054604-02

前言

当我开始构思这本书的时候，我把它当做我的第一本书《塑造有个性的角色》(*Creating Characters with Personality*)的姊妹篇，因此我把这本书所要解决的主要问题看做："现在你已经设计了一个角色了，接下来该怎么办？"我所想到的接下来能够应用到角色设计中的几个概念就是姿态摆放（posing）、表情（expression）和排演（staging）[1]。这三个主题的内容就足够写成一本书了。就是它了！于是，我开始写我的第二本书。

但是，如何才能最好地诠释这三个主题呢？

我从那些崭露头角的艺术家那里收到许多对第一本书的正面反馈，他们说非常喜欢我在每章结尾布置的"作业"。它让这些艺术家们以自己的方式运用在书中学到的东西。另外，我还收到很多来自美国各地艺术学院的信件，它们也将这些作业作为自己角色设计课程中的一部分。这让我思考：作为艺术家，我们应该如何学习。

早在1988年，我进入了美国加州艺术学院（California Institute of the Arts）——当时为数不多的几个教传统角色动画的学校之一。华特·迪士尼创办了这所学校，我们的很多导师是来自迪士尼的动画艺术家或洛杉矶附近其他工作室的艺术家。那是我第一次体会到延续艺术传统的氛围。进入加州艺术学院如同让我呼吸到新鲜空气，同时那也是一段让人感到谦卑的经历。我亲眼目睹了真正的大师级艺术家画画，并感到了自己存在的巨大差距。

我的几个导师在他们年轻的时候也曾经进入加州艺术学院学习。他们给我们讲关于他们的老师的智慧和能力的故事，以及他们如何将那些知识传授给我们。他们将这种学习的方法称为"师徒式"。这种学习的方法已经被工匠们使用了几百年。一个有着10年或20年的行业经验（例如木工、炼铁、雕刻、美食烹饪等）的大师级工匠要辅导自己的徒弟或者学生，用业内方法训练他们，直到他们能够在那个行当谋生，并最终自己也成为大师。我在这方面的第一次体验就是参加加州艺术学院的角色设计课程——这门课程是由颇具传奇色彩的麦可·吉亚莫（Michael Giamo）教授（他后来去为迪士尼的《风中奇缘》做艺术指导了）。吉亚莫先生喜欢亲手示范教学。他布置一个作业时，会拿着以前大师的例子向我们说明他的观点，然后让我们创作自己的艺术作品来解决他所展示的设计难题。当在下一堂课我们拿出自己的作业时，他会在大家面前进行评审，谈论每个作业的优点和不足。他总是在课尾留一些时间，让我们将自己的画拿给他看，然后给予一对一式的辅导。如果有学生要求，他会在学生画作之上铺一张白纸，然后快速地画一张草图来示范如何改进。观摩吉亚莫先生画画就好像观看奇迹发生一样：这对我们这些年轻而饥渴学生来说充满了魅力。那也一再成为我学习新的概念或教训的时刻。观看一位像吉亚莫先生这样的大师在自己的画上面画，然后在我的画和他的画之间来回翻看，就好像在一瞬间获得了一年的艺术教育。我现在意识到，我用那种方式能够最好地学习的原因在于它是可视化的。我总是在同一个作业上反复琢磨，并尽我所能地从中学习总结。看着一个拥有像吉亚莫先生经验的人坐在旁边，然后迅速地勾勒出一个

[1] 译者注：stage 或 staging，是20世纪30年代迪士尼动画十二条原则中提出的概念，主要指在一定的场景或构图中设计角色的位置和对应的姿势和动作。国内曾译为"舞台布置"、"舞台布局"、"布局布景"等，而"布局"的译法很容易让读者与 layout（布局、布景）混淆。借鉴舞台艺术术语，本书将其译为"排演"，以便读者理解。

我从未考虑到的设计，这是一个很有价值的学习经历。艺术上的指导应该经常落实到视觉性的展示上，而不仅仅是口头上的说教。

迪士尼动画也用"师徒式"的方式进行教学。1989年，我在迪士尼位于佛罗里达州的动画电影部获得了我的第一份动画工作。公司通过让年轻艺术家与有经验的导师一起工作来对他们进行培训。我很幸运，动画界的传奇人物马克·汉恩（Mark Henn）成为我在迪士尼工作期间大部分时间的导师。他是《小美人鱼》中阿蕾尔（Ariel）、《狮子王》中年轻辛巴（Simba）、《阿拉丁》中茉莉（Jasmine）、《公主与青蛙》中蒂安娜（Tiana）等许多经典动画角色的动画师。我们成了很好的朋友，不过我一直都很尊重他的指导。埃里克·拉森（Eric Larson）（一位迪士尼动画传奇人物，也是华特·迪士尼动画九大元老之一）则是马克的导师。我为能够得到这些杰出艺术家的传承而感到荣耀。我写这些书的原因之一，就是要将那些知识再传承下去。

我希望你——我的读者，以学徒的心态来接触这本书。我的艺术生涯超过20年，并且我已经将这些知识应用到了动画电影、动画电视剧、儿童读物插画、漫画书以及视频游戏开发中。我非常荣幸地将这些经验与你分享。我对这本书的规划是，每一章都是在前一章之上逐步推进，这样你在学习新的一章时，就可以应用到前面所学的知识。每一章就像是艺术院校的一门课程。我会对每个主题进行讲解，并给出示例，然后布置一个艺术挑战作为作业。为了让这本书直观形象，我已经让参加培训的艺术家画了这些作业。他们像你一样，也是学徒。我在他们的画上画并写上注释，以便你可以看到我是如何用不同的方法来改进这些作业的。另外，我还让来自不同媒介领域的艺术家以他们的方式来完成作业#6。你将会看到这样的示例贯穿整本书。

我希望这本书能够在你成为大师的路上帮助到你。

享受这个过程吧！

汤姆·班克罗夫特（Tom Bancroft）
2011年8月于美国田纳西州富兰克林市

序

我想让你把这本书放下，就是现在。

我想让你放下这本书，去看一些电影。具体说，是那些有很多跟师父有关的电影。

如果我说，"去读一本有很多跟师父有关的书"，那就会很糟。我不知道你茶几上有什么，不过在我的茶几上，总是堆着正在读和刚读过的书。而刚读过那本书总是很快就被忘掉了。是的，它有幸躲过了灰尘和猫爪，不过它确实是被忘记了。我当然不愿意你忘掉这本书。它里面充满了早些年我希望有人塞进我脑子里的东西。

不过，我扯远了。电影。关于师父的电影。（原谅我，汤姆，我就要谈到正题了。）

为什么？因为我想让你在读这本书的时候，脑子里有徒弟的观念。曾经有太多次，太多次了，我让年轻人（我喜欢自己已经老到可以用这个词了！）给我看他们的作品，之后他们看我就像我疯了一样。我的批评，我的建议，我的经验之谈，全部都进了聋子的耳朵。他们并不仔细思考我所说的话。我猜想，他们不过想要别人扔给他们一些能够自我陶醉的赞赏，而并不想要一位师父深思熟虑的指点。

去看一些很棒的师父带徒弟的电影。例如，《星球大战》（第一部）、《功夫梦》（第一部）、《黑客帝国》（第一部，好吗？）或任何像那么棒的电影。我希望你注意一个新手通过拜师学习而成熟的过程。我想让你看看影片中徒弟的成长经历以及学习历程。我不是说成为武术大师的途径，那只是表面的东西。

我想要你们注意徒弟自身是如何变化的。最主要的，我想让你们注意他的态度。

你注意到徒弟总是在开始时并不是百分之百相信他经验丰富的师父所说的话了吗？毫无例外，徒弟总有一个时期狂热于自己还未经训练的天赋，这种天赋驱使着他们去寻找隐士所藏身的庙宇或山洞。徒弟们相信，他们自己什么都知道。年轻人总认为年幼的都是婴儿，而年老的则都是老态龙钟的老头，他们想要改变自己的靠山。徒弟们并不想学习哲理，也不求甚解，他们只想要疯狂的超能训练。而一个徒弟能学到的最好的东西是：所有的旅程（无论是真实的、艺术的、还是精神的）重点在于实际经历的步骤，而不是最后的目的地。

想一想从纽约到洛杉矶的旅程，徒步的。如果瞬间传送是可能的，你可能会更倾向于传送而不是步行，不是吗？可能我也一样。如果你真的能够按一下按钮就到洛杉矶，你肯定会和那些在秒秒钟就能离开纽约在大洲穿梭的人一样，具有同样的思考角度和同样的决策。但是，徒步穿越整个大洲的旅程，是能真正改变一个人的，难道你不这么认为吗？一路上你遇到的人、犯过的错，以及为了弥补错误所找到的创造性的解决方法——所有这些经历都将改变你。它们将提升你。当你到达洛杉矶时，你将成为一个更智慧、更成熟的人，一个比几个月前在普拉斯基高架桥踏上西行之路的小孩更能够做出理智决定的人。我的意思是，你可以告诉别人，"你应该避开熊"，但是绝大多数人可能会想，"好了，如果情况不妙的话，我会用什么呢？我不知道，可能一个 iPhone 应用程序杀死它"。只有那些经历过从一只发狂的灰色猛兽掌下尖叫着狂奔而逃的人，才能真正明白"你应该避开熊"这几个字的真实含义。

我的意思是，你在路上的岁月将改变你做决策的过程。即便有什么魔法，让你拥有大师的技艺，你仍然无法完成大师所做的事情，因为你没有大师经年累月积累下来的经验。精于某事很大程度就是具有高超的决策能力，而这需要时间积累。埃里克·克莱普顿（Eric Clapton）是一个天才并不是因为他能很快或者很好地演奏吉他，而是因为他多年的经验让他能够选择最合适的曲子来演奏。

这正是我要用到对于师父与徒弟的思考上的（就像哈雷彗星，我终究会围绕着这一主题）。天行者卢克（Luke Skywalker）开始的时候并不想追随本·克诺比（Ben Kenoki），尽管他说不想再吃农场干燥无味的饼干。他刚开始抗拒师父的指导，直到他认识到本就是权威。宫城先生（Mr.Miyagi）和墨菲斯（Morpheus）的情况也一样。丹尼尔（Daniel-san）和尼奥（Neo），不管他们想向各自师父学习的热情有多高，他们在刚开始学习时，都曾一度认为"这个家伙懂的都是狗屎"。

但是，如果你稍加留意，你会发现我们的英雄情况发生转变的时刻，就是他们开始信任自己师父的时刻。徒弟所能做得最好的事情就是将他（或她）自己完全交给师父。师父是权威。师父已经到了那个境界，比你懂得更多。这是你为什么向师父学习的原因。

这也是为什么你在这里，现在读这本书的原因。你想向一个人学习，他经历过、做到过，学习过杀死熊，而你实实在在地连跟熊交手的机会都没有过。在这本书中，汤姆让你做的那些事情会让你感到"我不知道怎么做"，请记住：你错了。当他让你去练习画一些东西，而你认为画那些东西对于你想画的艺术作品毫不相关时：你错了。师父是权威。你越早信任你的师傅，你就会越早上路。

就像我们所有人在别人手下学习时一样，你不可避免会在某个时刻对师父有所怀疑。每当此时，你可以想想本·克诺比、宫城先生和墨菲斯。

本·克诺比对天行者卢克撒谎，告诉他一个杜撰的关于他父亲之死的故事。这是因为本是一个坏师父吗？完全不是。正如在两集之后的电影中尤达大师（Yoda）所说："你还没有为责任做好准备。"本向卢克隐瞒真相是因为卢克在成长旅程中的那个时刻还没来，他还没有为接受真相做好准备。有些东西，你师父可能会在你学习过程的后期才告诉你，它们并不适合在更早的时候传授给你。有些特定内容，刚开始的时候你并不能很好地处理，所以师父必须对它们进行简化直到你能够处理更深奥的东西。

师父就是权威。

宫城先生让丹尼尔给他洗车，丹尼尔却认为这是件非常糟糕的活。可是师父不断坚持如此。

他不知道宫城先生让他这样做是为了练习防守和空手道而训练他的肌肉。不要质疑你师父的训练方法，他比你懂得更多，记住了吗？做师父让你做的事情，并且记得相信你遇到了一个好师傅。

师父就是权威。

墨菲斯告诉尼奥他所知道的一切都是谎言，整个世界只是由计算机所生成的一个梦，它将人们变成了鸡笼子饲养的动物。很自然，尼奥回答墨菲斯那是一派胡言。我知道我会这么说，你也一样。但是，墨菲斯是对的，无论他所说的对尼奥来说有多荒唐。时不时的，你的师父会告诉你一些不知所云的东西。你的大脑将无法解析这些内容，你甚至会认为你的师父疯了。做这种事情要比跟一头熊搏斗还要愚蠢。你的师父比你更有经验，他已经掌握了宇宙的秘密，而这些东西在你的哲学世界里是难以想象的。好吧，或许不是宏篇大论，而是一个聪明人倾听比他更有智慧的人的谈话。相信你师父告诉你的东西，不管现在它对你有多大意义。你只要告诉自己："有一天我会理解师父教给我的东西，我只需要努力达到那一天。"

师父就是权威。

当然，如果你碰到了一个糟糕的师父，那就不是这么回事了。一个浑身毛病的低级货色给你带来的将不是收获，而是伤害。但是在这里，你是安全的。汤姆知道他自己的才华。如果你相信他的指导，当你学完这本书的时候，你将比以前更聪慧，并且相比你刚开始阅读它时，有着更高远的境界！

亚当·休斯

2011 年 8 月于美国亚特兰大

目录

第一章 现在讲什么？ 姿态与表情的绘画基础 　　1

- 对称 ……………………………………………………………………… 2
- 利用透视创造空间深度 ………………………………………………… 3
- 衣服：空间深度杀手? …………………………………………………… 5
- 使用中心 ………………………………………………………………… 6
- 动作线 …………………………………………………………………… 6
- 戏剧不是垂直的 ………………………………………………………… 7
- 一步一步：从开始到完成上色创造一个姿势 ………………………… 9
- 清晰度和剪影 …………………………………………………………… 11
- 作业 #1 ………………………………………………………………… 13
- 动画大师的作业：鲍比·卢比奥（Bobby Rubio），分镜艺术家 …… 16

第二章 面部 分解表情要素 　　19

- 眼睛 ……………………………………………………………………… 21
- 眉毛 ……………………………………………………………………… 23
- 嘴 ………………………………………………………………………… 23
- 脖子 ……………………………………………………………………… 24
- 鼻子 ……………………………………………………………………… 25
- 用面部元素来表达感情 ………………………………………………… 25
- 作业 #2 ………………………………………………………………… 28
- 动画大师的作业：肖恩·"脸颊"·加洛韦（Sean "Cheeks" Galloway），
 漫画家 / 角色设计师 …………………………………………………… 32

第三章 给角色摆姿势 你想传达什么? 　　35

- 肢体语言 ………………………………………………………………… 38
- 重量和平衡 ……………………………………………………………… 40
- 运动力学 ………………………………………………………………… 43
- 走和跑 …………………………………………………………………… 46
- 作业 #3 ………………………………………………………………… 50
- 动画大师的作业：史蒂芬·西尔弗（Stephen Silver），角色设计师 … 54

第四章　表演 让角色按你所要的方式表演和反应　　57

- 绘制小样 ······ 58
- 潜台词 ······ 60
- 以目的为驱动的表演 ······ 62
- 眼神的方向与靠近度 ······ 63
- 使用参考照片 ······ 66
- 相互倾听的角色 ······ 69
- 作业 #4 ······ 71
- 动画大师的作业：特里·多德森（Terry Dodson），漫画家 ······ 74

第五章　排演你的场景 用场景元素到建构图　　77

- 三分法 ······ 79
- 选择你的镜头 ······ 81
- 视点 ······ 84
- 作业 #5 ······ 86
- 动画大师的作业：布莱恩·阿哈（Brian Ajhar），插画师 / 角色设计师 ······ 88

第六章　引导视线 通过设计确立优先顺序　　91

- 视觉"流"和色调研究 ······ 92
- 基于形状的构图 ······ 94
- 确定优先顺序 ······ 97
- 为客户构图 ······ 100
- 作业 #6 ······ 103
- 动画大师的作业：马库斯·汉密尔顿（Marcus Hamilton），连环画艺术家 ······ 104

第七章　实践 从头至尾创作一幅角色驱动的插图　　107

- 第1步：研究，研究，还是研究 ······ 108
- 第2步：角色设计 ······ 109
- 第3步：小样布局 ······ 110
- 第4步：描线 ······ 111
- 第5步：上色魔法 ······ 112
- 动画大师的作业：杰里迈亚·奥尔康（Jeremian Alcorn），插画师 / 角色设计师 ······ 116
- 致谢 ······ 118

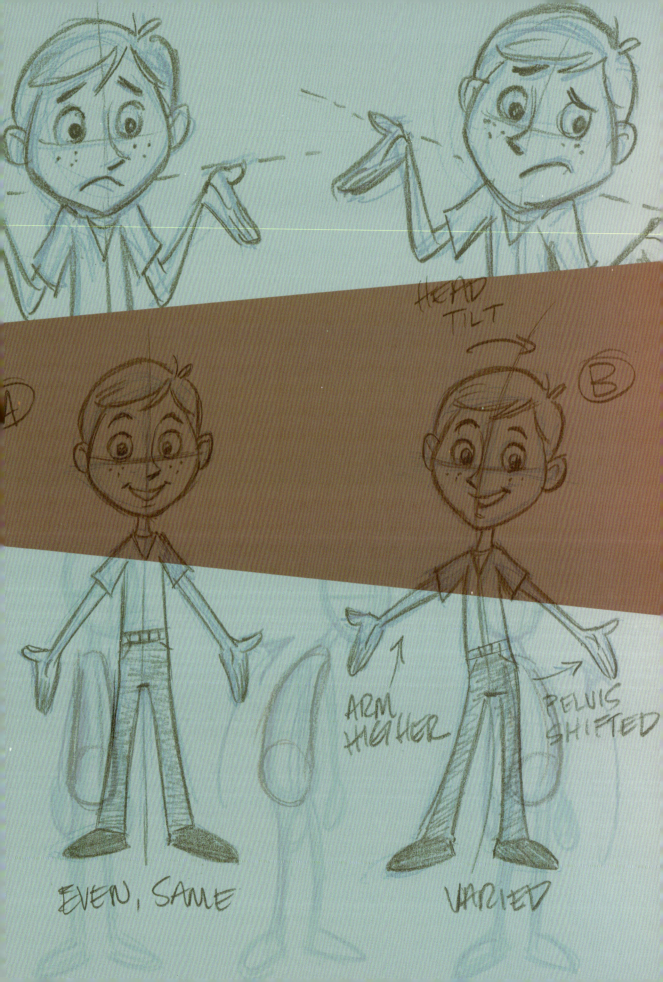

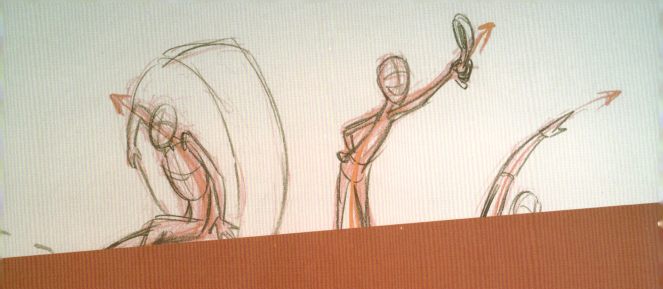

第一章
现在讲什么？
姿态与表情的绘画基础

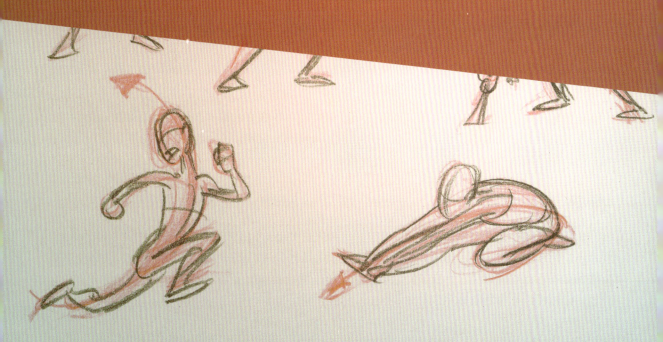

现在要讲什么？

正如我在前言中所提到的，这本书是基于这样一个问题：你已经有一个角色或者说你已经设计好一个角色，那么接下来你将如何处理它？你可能想把它运用到一本漫画书、一个视频游戏、一部动画电影、一个电视节目或者一本儿童书中。你将如何使用它们是非常重要的，但是你将如何与它们进行沟通是最重要的。绘画风格与本书的指导内容没什么关系。如何展示你的角色才是至关重要的。

如果我不得不为这本书写一个"任务说明"，那么它会是这样的：《动画角色设计》是一本向所有领域、所有风格的艺术家传达用姿态、表情和排演给你的角色带来生命的重要性的书。我相信在我们作为艺术家成长过程中，从最开始只是喜欢画画到最终成为专业的、职业的艺术家，存在一种"失去的连接"。我希望这本书能够成为弥合这种差距的工具。

让我们从一些通用姿态和表情基础及技巧开始。有一些很好的基本规则和绘画建议，我们将在后续用到它们。不像本书其他章节，这些内容并不依赖于角色特定的个性。它们是可以应用到所有角色的经验之谈。

对称

如果你角色的手臂、腿，甚至表情在位置上都一样的话，我们称之为"对称动作"（Twinning）。我并不反对孪生（实际上我就是孪生的，我还有孪生姐妹），但是你角色姿态的"对称"并不会创作出强的姿态。尽可能避免这种效果。它会形成一种平淡、普通的姿势，因而一般会被认为是很弱的设计。尽可能调整角色的姿势以避免对称。

在传统的"看吧"(Ta-Da!) 1动作中（见A图），就可以看见一个对称的很好例子。即便是在这样的平视镜头中，头部略微倾斜，将其中一只手臂抬高一点，然后更多地将角色的重心移到其中一只脚上，这样就能够打破姿势的对称了（见图B）这种姿势包含了相同的情绪，但在设计上却更加有趣。

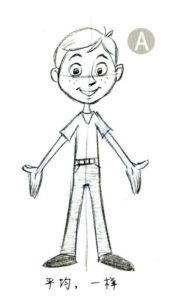
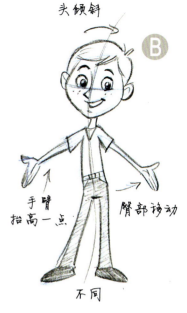

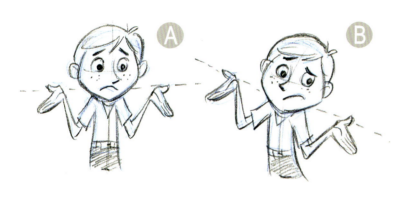

一个更加微妙的对称动作的例子是当表示"我不知道"时的耸肩姿态。在这个例子中，对称是可以接受的，因为它传达的是一个认可度很高的姿态（见图A）。但是，头部稍微倾斜，手臂稍作调整，会让这个姿势更加有趣，同时还表达相同的意思。

利用透视创造空间深度

新手往往不考虑角色的透视。透视让绘画变得复杂，因而也更难完成。为你角色的姿势增加一些空间深度，会使姿势的表现力得到很大的提升。在你的角色设计和背景中持续不断地练习使用透视，这是值得的。如果你的角色站在地上，那么让地面有一些透视而不是让你的角色站在一条平线上。

增加一些透视或空间深度将带来如下效果。

- 帮助你避免角色姿势中的对称。即便你的角色在姿势上存在对称，在放置位置时考虑增加一些空间深度，也会因为形状大小的差异而自动消除一些对称的问题。在图B中，前景的眼睛、耳朵、手臂、腿都比画面左侧的部分要大一些，这就使得画面不那么对称。

- 让你的姿势更具动感。注意，图 B 中更加动感的角度立刻为小女孩拿杯子这个场景增加了戏剧效果。

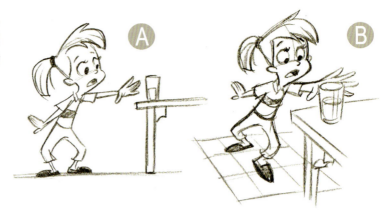

- 让姿势更清晰，获得更好的剪影。检查你角色剪影效果的一个很好的方法就是用一张纸把它挡住。如图 A 所示，如果将它遮挡住的话，那么男孩在指什么就会非常不清晰——甚至根本看不出来他在指东西。图 B 中的姿态，则很容易猜出来男孩在干什么。

- 这有助于加强表情与感情。右图中的 1/4 前视角可以比左图更清晰地看出松垮的肩膀、低垂的脑袋。

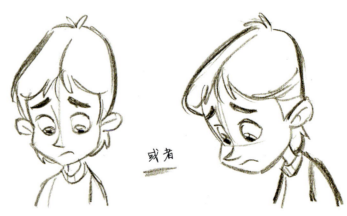

记住，你已经创造出了角色，因此它们可以分解成简单的、基本的形状。这一步让你从不同的角度和透视去画你的角色。想想头以及脸上眼睛、嘴唇、鼻子的基本形状。将它们以透视的方式放在圆形的头部上，记住各种形状远离中心时会显得扁一些（见图 A）。这种简化的画法是从不同角度对你的角色进行复制的关键。一旦你勾勒出这些基本的形状，就可以开始添加细节，进一步完善你的角色的形状了（见图 B）。

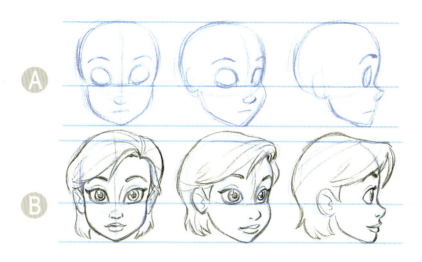

衣服：空间深度杀手？

我们以前都这么干过：辛辛苦苦创作出了角色，为他摆了一个很好的姿态，让角色有了合适的表情，然后画上他的衣服，这样就可以完成自己的大作了。小心，如果你不假思索地为画中的角色添加衣服，你会在很多方面对作品造成伤害。要切记你的角色有空间深度和空间维度。当你为你的角色绘制衣服的时候，考虑一下手臂上的袖口和脚上的裤管口的曲线应该怎么弯曲——他们应该是凸面的还是凹面的？角色身上衬衫或裤子的褶皱是顺着身体的形状的，还是直接穿了过去？下图展示了同一个姿态的不同画法：版本 A 的衣服有透视问题，而版本 B 则有着很好的身体透视。我已经警示过你了：小心这些空间深度杀手。

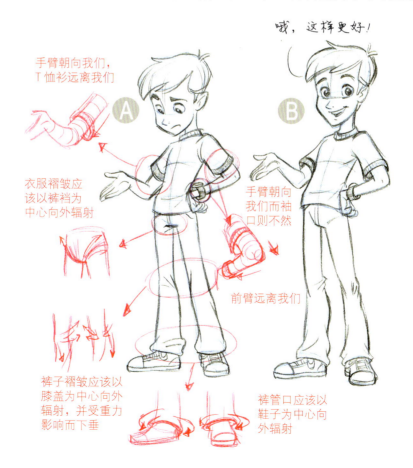

第一章　现在讲什么？

使用中心

在给角色设计姿态时常见的一个错误是,让胳膊、腿和头都符合姿态所要表达的信息,而腹部(盆骨与躯干连接部分)却是像板子一样直。笔直的腹部或者说是中心会让你的姿态感觉非常僵硬。而且,你会错失能传达这种姿态所包含情绪的更好的方式。

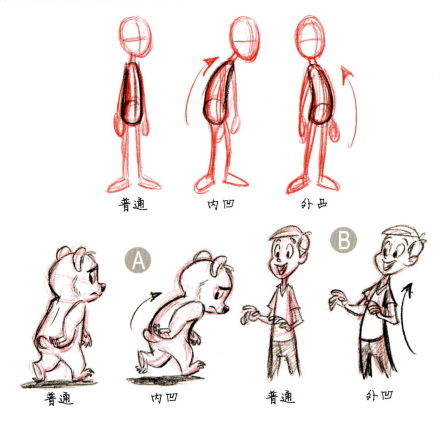

动作线

这条想象的从脚至头(根据姿势也可能穿过胳膊)贯穿角色姿势的线叫"动作线"。在一个动态姿势中,比如一个角色用拳头猛击另一个角色(见图 A),如果姿势是强化了的,他的动作线是有力而清晰的。而平常单调的姿势就不会有动态的动作线,就如图 B 中所示的"打斗场景"。

此外,当你有一条有力的动态线时,在你角色的解剖结构里就会有一种自然的"流畅性"(flow)。这也能给你的角色带来力量感和动态感。

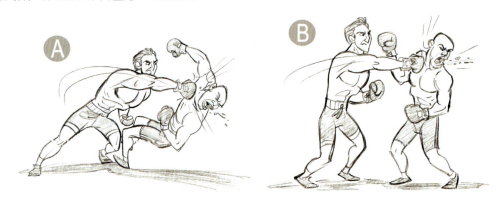

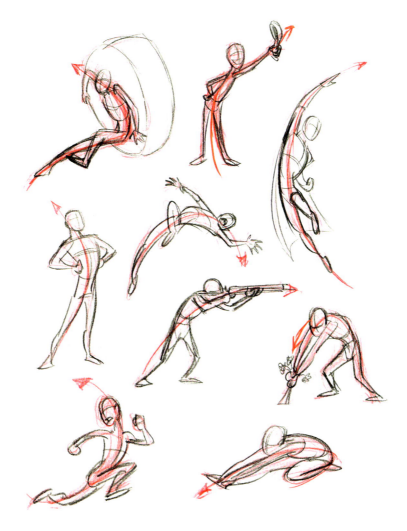

戏剧不是垂直的

要遵循角色姿势中的动作线这一理念,须记住带着一些角度去画姿势里的基本要素,这样可以创作出更加动态的姿势。一个 45°的形状(见图 A)比一个 90°的形状(见图 B)在视觉上更具动感。

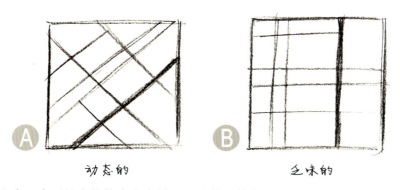

给角色画出直上直下的姿势简直太容易了。试着让你自己在绘画中尽可能增加一些角度。尤其在超人漫画书中,你会看到很多这样的例子。这里有一些简笔画风格的姿势,其中去掉了一些直线而代之以一些角度。更有动感吧?

第一章 现在讲什么? 7

乏味

一步一步：
从开始到完成上色创造一个姿势

　　这里可能是个稍作停留的好地方，在此我们可以完整地过一遍一个基于姿势的插画从头到尾的创作过程，来看看我是如何完成它的。我总是通过观看其他艺术家的工作过程来学习，而且我认为你或许也能从中有所收获，这些收获是你贯穿整本书都能用到的。

　　我给自己一个简单的任务，即创作一幅一个女人因为某种东西从路上跳起来的场景插画——可能是她因某人向她扔了一个鞭炮而做出的反应。我的目标是创作一个表达有力的跳跃和带有强烈恐惧的面部表情的姿势。

　　下面是我采取的步骤。

1. 我创作了一张快速草图，它大体上只是一些带有基本形状的动作线，以便显示她的基础解剖结构。在此我想要努力获得这种感觉——差不多就像这个姿势是一个感叹号。我用红色的、可擦写的铅笔将它勾勒出来。用红色并没什么真实原因，不过我喜欢在草图上用这样一种颜色，当我在第6步加上黑色石墨线之后，我能够清楚地看见变化/最后的线条。

2. 我喜欢草图即将变成的样子，所以我继续完成它。我加了更多的细节，还是用基本形状：眼睛和鼻子是椭圆形，嘴是一个形状。我还暗示了她长头发的甩动，这也强调了角色的运动。

3. 我继续添加细节。改进她的衣服（以及衣服上的甩动感）。我也开始给予表情更多的刻画。

4. 因为这张草图进展得足够多以至于能够看出不知不觉出现在图中的问题了，所以我做了对我的绝大多数画作都会做的事情——把草图翻过来。从后面看一张图（通过拷贝台）常常帮助发现画作中的问题。我在纸的背面画上了一幅新的草图，其中改正了我发现的问题，例如脚的位置太低，胸的倾斜，一只胳膊上的手张开，甚至重新画了头的倾斜。

5. 把图翻转回来，我重新画它，把在背面做的修改画到原来的这一面。它们是细微的调整，但是很有帮助。

6. 我用可塑橡皮"敲掉"一些红色的底稿（意思是我用橡皮轻轻地拍击来淡化线条）。然后我开始用石墨铅笔画最终的、严密些的线条。我想要最终的线条仍然感觉放松，所以我让它保持轻微的速写感，写生式的。

7. 在我用严密的线条画完所有东西以后（加了诸如一缕一缕的头发和眼睛中的高光之类的小细节），我把图扫到电脑中。这一步让我可以到通道面板里选出红色的通道，这能去掉所有的红色线条底稿，只留下黑色的严密线条。然后我调整了一点色阶和对比度，直到我得到最终的严密黑色线条。准备好上色了！

8. 在Adobe Photoshop里，我开始加颜色。我剪裁了一个用于背景颜色的形状，然后给它填上渐进色。我简单地从背景颜色开始，是因为我已经知道我想让它是橙红色以给人一种危险的感觉。通常，先确定主色调是个好主意，这样你就能确保一切与之相配。

9. 我在背景色阶图层和线条色阶图层之间加了一层白色的色阶图层（按照角色的形状）。这一步让我有了一个不透明的图层来进行工作，从而保证女孩的颜色不被背景颜色所影响。

10. 在这一步，我开始为她填充纯色。并不是所有的地方都是完全的纯色：在有些地方（比如她的头发和上衣）我用了渐变色。上色的方式成千上万，不过对于这幅图我喜欢简单"动画式"的颜色风格，我觉得那会是适合它线条画的风格。

11. 最后一步是添加另一个有高光和阴影的图层，它让画面生动。我还做了最后的决定，让她的左手臂下移一点儿，以免两只胳膊太对称。我原本应当更早发现这个问题（在第4步~第7步时），因为在上色阶段修改它更费工夫。改完这点，画就完成了！

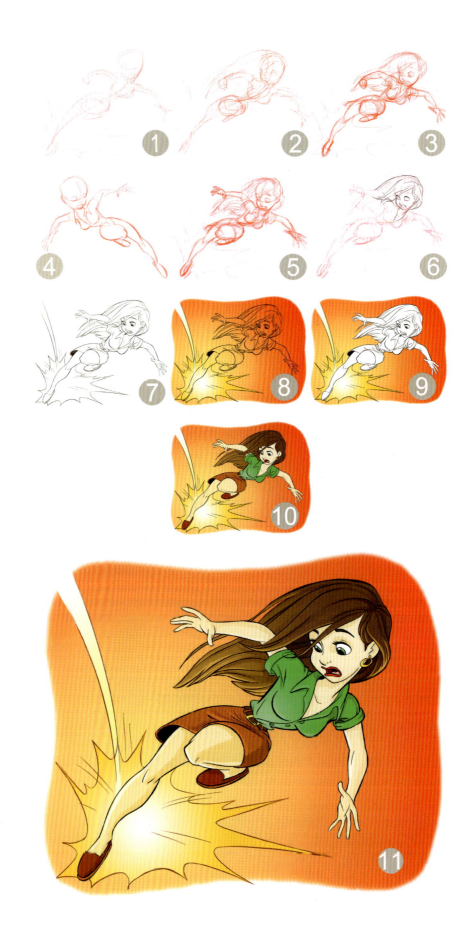

清晰度和剪影

　　为角色创造一个成功的姿势的最重要的要素是清晰度。"清晰度"是指让人能够清楚地理解角色姿势背后的意图的能力——或者"解读"这个姿势的能力。经过这么多年,我已经学会了不管要为哪种情形(连载漫画、漫画书、动画、插画,或者分镜)创作一个好的、有用的、清晰的姿势,首先要做的事,就是先花点时间思考。如果我想好了姿势所要传达的东西,将会排除掉很多不同的姿势,并给我一种哪些需要我优先处理的感觉。这个角色是在指着某个东西吗?我的角色在悲伤哭泣吗?角色想给某人看什么东西吗?记着每个姿势都有原因,如果没有原因,那就别画它。它将是没有感情也没有方向的。

　　记住这个提示,我认为说明这一点的最好方法,是列出在每种情况下一个姿势"对的"和"错的"版本的原因。一个总是有助于加强姿势清晰度的元素是让姿势有一个很强的姿势剪影值。如果你把画好的图翻到背面,用黑铅笔将姿势涂暗,就能轻易看出剪影值。所有的负形状(角色线条中间的区域)将是白色的,并且将要么有助于、要么破坏姿势的清晰度。确保手、腿和头在躯干区域之外保持清晰,是最容易创造清晰剪影的方法。如果角色拿着东西,也应当尽可能地远离身体。我在下面演示一些姿势的剪影(对的和错的),这样你就能理解我这样修改的原因。

姿势的建议/动机如下。

■ 从地上捡起一枚硬币。

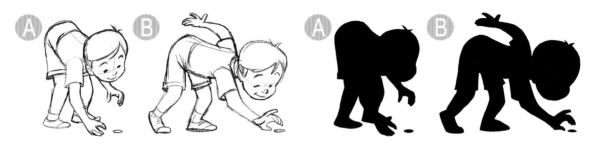

■ 饥饿的熊要咬一块三明治。

■ 超人飞行途中看到下面有他关心的东西。

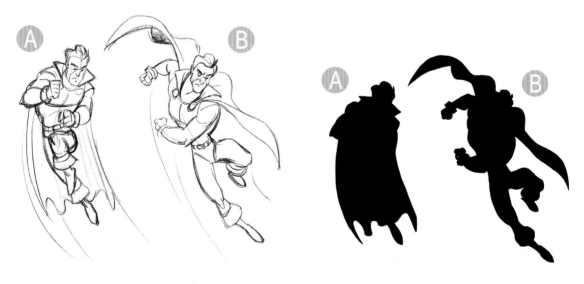

 # 作业 #1

为了复习让我们从设计一对原创角色开始。为了最大限度利用该设计，应牢记大小和形状关系的要素。设计角色并赋予其有力的姿势需要考虑很多事情，所以我建议你先创作出角色，然后再设计其姿势。我想从你们那里看到的是有着有力姿势的角色的画作。

这项作业是要创作出一个少年男孩和他的宠物密友。想象成你正在为一部新电视节目设计主角。角色需要醒目并且看起来像节目里的明星。

角色描述

埃尔罗伊·查茨代尔（Elroy Chadsdale），一个来自英国刚刚定居在美国北加州的 15 岁少年。因为搬家以及他讲话不同于学校里其他赶时髦的孩子们，他显得傻乎乎的。他在女孩面前害羞，在学校里也不起眼（在发现项链之前），还经常有点笨手笨脚的。他朋友不多，所以他把他的宠物小仓鼠藏在帽子里给自己做伴——即使在学校也这样。他应该是瘦瘦的，长着大大的手脚和一个大鼻子，穿着"独特的"土里土气的衣服，还戴着一顶"特别的"帽子（那可以安置/隐藏他的仓鼠朋友）。想想第一部里的哈利·波特或者《少年福尔摩斯》中扮演少年福尔摩斯的孩子以获得设计灵感。

柯比（Kirby），埃尔罗伊的宠物小仓鼠和他最好的伙伴——以埃尔罗伊一直以来最喜欢的漫画家杰克·柯比（Jack Kirby）的名字命名的。从埃尔罗伊少年时代起，他们就形影不离。柯比的一个爱好是吃。它吃任何东西，不过特别喜欢啃埃尔罗伊的衣服。这常常是个问题，让埃尔罗伊总是不得不解释他的 T 恤衫、裤子等上面的新洞。一旦埃尔罗伊戴上提基（tiki）项链，他就能理解柯比（还能和它交谈）。结果，柯比有爱尔兰口音，还有爱尔兰式的脾气！

节目设想

这是一部为 13 岁以下孩子们拍摄的动作喜剧片。它是关于一个普通的甚至有点儿呆里呆气的英国男孩和他的宠物小仓鼠的故事，这个男孩发现了一个旧矿井，里面有一串消失已久的提基项链。当我们的英雄戴上这串项链，就被赋予了整个宇宙的知识。带着神赐的知识，他能改变世界！更确切地说，如果他的妈妈、爸爸、老师和校长愿意听从他的话。

目标 ▶

这项作业是要创作一幅最终稿，其中两个角色同时在一个姿势里，这个姿势显示出他们之间的关系，最好还能显示出一点他们的个性。

案例#1

帕斯夸利纳·比托洛
Pasqualina Vitolo

导师 点评

　　在提交的作业里，我挑选了帕斯夸利纳·比托洛的角色设计（见图1），因为她的作品更接近日本动漫/半写实的风格，我觉得这将对我是一个挑战。事实也是这样。我创作了一个我觉得和她的设计相去甚远的版本——太像我的风格/喜好了。这和这次作业无关，所以我重做了一次并试着和她的风格保持接近。为了这个新版本，我观察她的大小关系，并将她用于创作她的角色的形状进行了分解。然后我粗略画出我想要强化的一些想法（见图2）。从形状的角度看（我总从这里开始），我喜欢她所做的。我最大的建议是，头稍微画大些，并且形状再清晰一些。我用了一个三角形，因为她的设计已经有这种感觉。其他小的调整有：我降低了提基项链的高度，这样不至于放在胸口。试着在他的设计上增大一点儿胸膛和腰部，以避免他的躯干部分看着太像管状，我还加了一点儿脖子，并让帽子的形状更扁平一点。有了这些点子在我脑子里，我创作了图3，它跟我粗略画出的草图是几乎同样的设计，除了一些地方做了进一步的调整（像让他的眼睛更大一些）。图3中重点强化的是他的姿势。我刚看到帕斯夸利纳设计的姿势时并不理解它，但是过了一会儿，我就意识到是埃尔罗伊焦急地朝柯比挥手，科比正暴躁/生气。两个角色之间的眼神交流似乎丢了，也缺少更好的剪影。我把埃尔罗伊转得远离了我们一点儿，这样我们可以更多地看到柯比（它很生气，因为它拼命地抓着埃尔罗伊），并且倾斜了柯比的头部让它更有方向性。最后，我给予埃尔罗伊的脚更多透视感，这样会感觉他更坚实地踩在地上。谢谢帕斯夸利纳的辛苦工作！

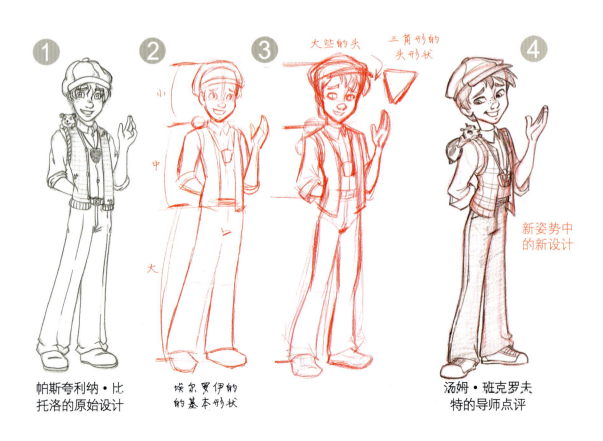

帕斯夸利纳·比托洛的原始设计　　埃尔罗伊的基本形状　　　　　　　　　　　　　　　汤姆·班克罗夫特的导师点评

案例#2

克里斯蒂安·洛肯
Christian Loken

导师 点评

　　我真的喜欢克里斯蒂安在这张图里画的角色。他的设计也有着明确的风格，这太棒了。当我阅览时，我首要的两个目标是，图1中让小仓鼠柯比更小一些，也不要那么乱蓬蓬的；图2中尽量让埃尔罗伊是一个更瘦长的少年，就像描述中的那样。我还试着让他的身体比例多些变化，因为克里斯蒂安的设计有点平均。你可以从图2中看出这一点，其中我重画了他的设计并对形状和间距进行了分解。我试着保持他的风格（尽我所能），同时简化他的线图，因为这应该是用于一部电视节目的。多余的线条会杀了海外的动画制作人员，还会花费更多的制作费用，这是简化的两大原因。还有，流线型的设计是很重要的，这样尽可能多的人才能"理解"怎样画出你设计的角色，当要在海外的动画公司制作动画时这种情况就会发生。我注意到克里斯蒂安的风格里到处有直线和曲线，所以我试着在我的设计里保留它们。我得说，我来来回回地琢磨了克里斯蒂安为埃尔罗伊设计的下巴。我很有些喜欢它，不过最终，我感觉它让埃尔罗伊显得年纪大了些，所以在我的版本里把它去掉了。对于任何角色设计，都有如此多不同的方式去完成一个设计。有很多不同的方式来完成成功的埃尔罗伊的设计，所以应将这些点评当成"反复体会的东西"，而不是最终的说法/版本。谢谢克里斯蒂安·洛肯这么棒的作业！

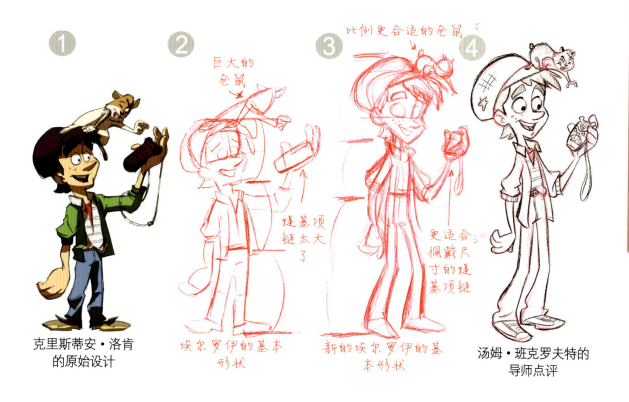

① 克里斯蒂安·洛肯的原始设计
② 埃尔罗伊的基本形状（巨大的仓鼠；提基项链太大了）
③ 新的埃尔罗伊的基本形状（比例更合适的仓鼠；更适合佩戴尺寸的提基项链）
④ 汤姆·班克罗夫特的导师点评

第一章　现在讲什么？　15

动画大师的作业
鲍比·卢比奥（Bobby Rubio）
分镜艺术家

鲍比简介

鲍比·阿尔西德·卢比奥在美国圣地亚哥出生并长大，他从小就画画。他进入瓦伦西亚的加州艺术学院学习，并获得了美术专业的艺术学士学位。毕业之后，他到拉贺亚市的效果工作室（Homage Studio，图像漫画）工作，继续动画方面的职业生涯。

鲍比作为传统动画师和分镜艺术家为华特·迪士尼动画电影公司工作了9年，他参与的电影包括《人猿泰山》和《星银岛》。离开迪士尼之后，他为尼克动画公司（Nickelodeon Animation Studios）的《阿凡达：最后的气宗》系列担任了两年半的导演助理和分镜艺术家。现在，鲍比是皮克斯动画公司的分镜艺术家，并已经参与过动画短片《东京大师》、动画电影《飞屋》、《汽车总动员2》以及《勇敢传说》的工作。工作之余，他创作自己原创的独立漫画系列《恶魔岛》（Alcatraz High）和《四枪奇侠》（4 Gun Conclusion）。想要了解更多信息，可访问他的网站 bobbyrubio.com。

他对任务的思考

作为一个分镜艺术家，我的工作是用画面创造感觉。画面应该是清晰并易于即刻辨别的。所以对这个任务，我想创造一种毛骨悚然的氛围。汤姆已经提供了角色设计和房间的布局。艾玛的设计是这样的甜美、天真、生气勃勃和充满活力；我想将她与神秘的阴影人物对比。于是我让他更隐忍、黑暗和阴森。

艾玛是焦点，因此被放在前景。她正高兴地用手机发短信，完全没意识到她的尾随者。尾随者出现在背景中，我还创造了一些视觉线索引导观众的眼睛注意到他的方向。天花板的线条聚拢并指向窗户，还有艾玛的脚、她的床以及地上她的牛仔裤也是如此。通过我所设计的这一富于变化的镜头，我希望已经传达出想要暗示的阴森恐怖的感觉。

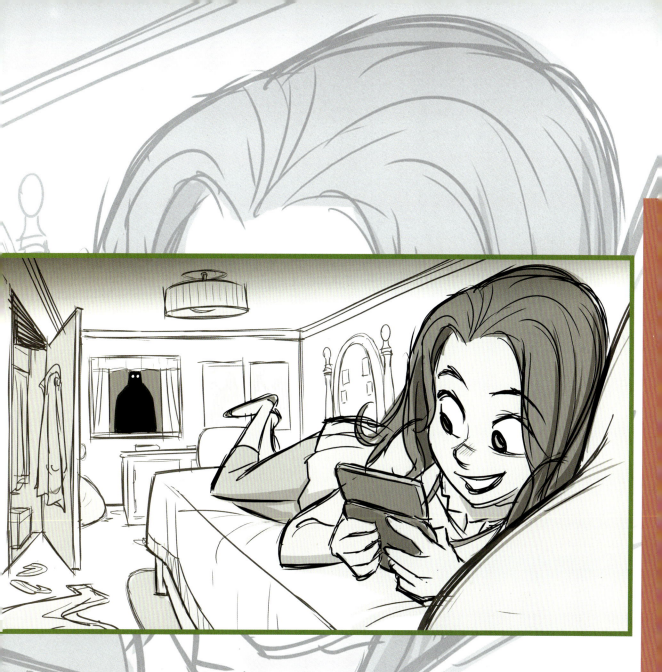

读者提示

参见作业 #6 的描述。所有知名艺术家都按照该任务的要求创作了作品,这样我们就能够看到对于相同的挑战,他们所给出的同样出色却各自不同的处理方法。

第一章　现在讲什么？　17

第二章
面部
分解表情要素

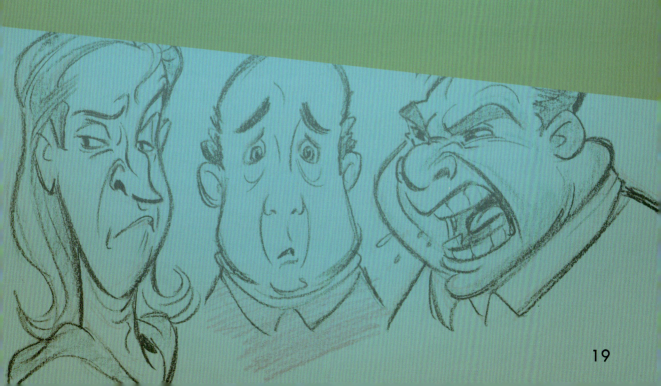

面部

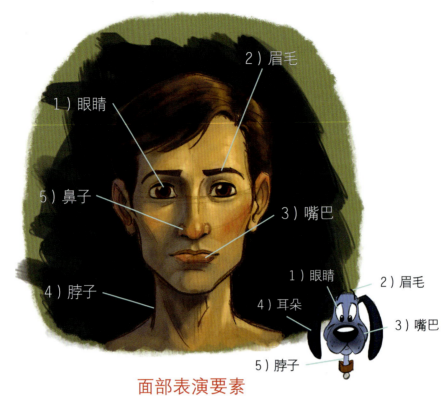

面部表演要素

1 表示中重要的　5 表示最不重要的

在本章中，我们将开始看看角色表情的基本因素，我想在这章始终围绕这个要点；在后面的几章里，我们会具体讨论你的角色是什么以及是谁；然后，我们再集中解决为什么你的角色这么做。现在，还是泛泛地谈谈脸部如何工作（男人、女人或无论什么）和怎样"推动"角色的表情。

首先，让我们看看组成面部的要素（人和动物），展示它们在通过感情与观众沟通的各自的重要性。这些只不过是我的个人观点——你也许对这些要素的重要性有不同的评估。另外，根据不同的表情，我可能将它们的重要性进行不同的排序。简便起见，当示范人类时，我用一张男人的脸来代表人类的脸，但同样的评价也适合于任何有人类特点的角色——女人、孩子和每个人。我用了一只卡通狗来表示大多数拟人化的动物（猫、马、狮子等），这样可以特别注意它们可以表露感情的一些附加特征。

眼睛	"心灵的窗口。"从出生开始，我们就被教导和其他人沟通时要看着对方的眼睛。当一个演员出现在屏幕上的特写镜头中时，我们首先看他的眼睛，然后，是其周边，看嘴上的情绪线索。
眉毛	几乎和眼睛一样重要，因为眉毛明确了眼睛试图述说的东西。如果眼睛是"窗户"，眉毛就是"窗帘"！
嘴	虽然眼睛和眉毛承担了"重头戏"，但是嘴对于定义你想描绘的确切表情也差不多重要。
脖子	是的，在表达感情方面，脖子打败了鼻子——鼻子还是在脸的中间呢！这是因为有时候头部的倾斜能说明一切。
鼻子	我们通常不用鼻子来表达感情。像耳朵一样，它更多的是提供实际功能。不过如果你做一个很极端的表情，鼻子难免会皱起来。

上页的卡通动物图旨在说明对于有些动物，耳朵是可以帮助表露感情的。耳朵竖起来表示"快乐或者好奇"；耳朵耷拉着，则表示悲伤或自我反省。

我认为，在把表里的面部元素合成表情之前，浏览每一个元素并指出一些小窍门来分别记住它们是很有用的。

眼睛

在我的第一本书里，我提到应该尽力创作不同的眼睛形状。圆形、杏仁形、泪珠形（包括其他形状）可以帮助展示角色的不同个性或种族。现在，让我们在这些例子中只使用一种圆形的、简化的眼睛形状。

像这样超大的眼睛，在它们后面甚至有更大的眼球！

记住眼睛是由皮肤和肌肉环绕的圆形。正是环绕眼球的肌肉和皮肤给了我们独一无二的眼睛形状。我们只能看到不到三分之一的眼球表面，所以记住，在我们看到的眼睛后面还有更多的东西。

记住，当眼仁沿着眼球的圆形转动时，这个事实将帮助你准确地展示眼仁的形状以传达眼神的方向。

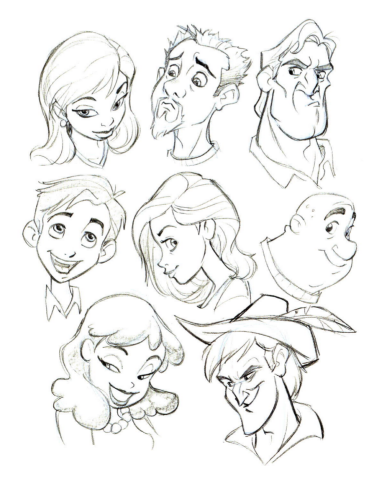

很不幸，有时当你设法在角色的脸上做出正确的表情或者"模样"时，一些让人沮丧的眼睛问题就会跑出来。我们已经到这一步了，我们有一堆已经变成碎片的速写纸或铜版纸板，上面密密麻麻的是各种涂改的标记以获得正确的表情。有几件事情可以记住用来解决这些问题。这里有一些眼球的常见问题以及如何加以修正的办法。

僵尸眼

"僵尸眼"是我为那种目光呆滞的眼睛所起的名字，当眼仁死死的，不偏不倚地在眼睛中间时，角色就会呈现出这种眼神（见图A）。你很少想要用到这种表情。这种模样可用于角色感到震惊的表情或得了某种奇怪的病的样子（见图B）。看看下面好的和不好的例子。如果你的角色需要看着"观众"，那就稍微转转头，这样就不是"僵尸"相了。

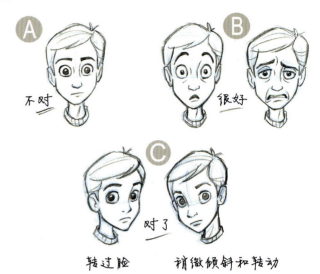

隔离眼

隔离眼是马特·格罗宁（Matt Groening）在电视剧《辛普森一家》中创作的著名形象的一部分。但是在最初的几季后，《辛普森一家》不再这么画了。当角色眼仁各自独立地从中心按不同方向向外看时，就能得到这种眼神。隔离眼是一种有趣的、怪异的表情，但是如果你的角色总是这种眼神，你不会从中得到任何真实的感情抒发或眼神方向。运用先前的提示，想象从角色眼里发出的箭头以解决这个问题。

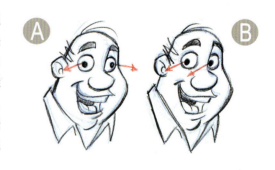

斗鸡眼

和前面两个例子一样，稍不小心就会做出这种眼神，这可真让人吃惊。顾名思义：斗鸡眼（即"交叉眼"）是两个眼仁都转向里面，相互对着（见图A）。留意这种眼神是防止它的最好方法。在大多数情况下，观察是避免这个问题的最佳方式。最难的事情之一是，让角色看着自己的鼻子，而又不出现斗鸡眼（见图B）。记住，正如之前谈到的，眼球是圆的——不是扁的。当你画向下或向里看的眼仁时，把它画扁一些（让它是椭圆形），以显示眼睛曲线的轻微透视。这个技巧可以帮助缓解斗鸡眼的问题（见图C）。

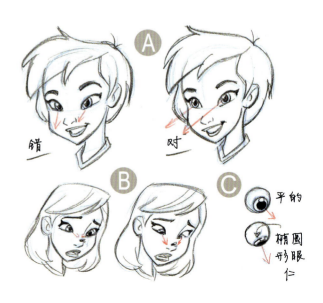

眉毛

即使是最强的卡通风格或简化的角色,建立眼睛和眉毛之间的联系也是很重要的。例如,如果眉毛离眼睛太远了(像角色有一个超大的额头),眉毛和眼睛之间将失去联系,它们也不能协同工作。它们之间联系感的缺失将会削弱表情,同时也让眉毛感觉像是浮在脸上一样,而不是通过下面的皮肤和肌肉与脸联系在一起的。

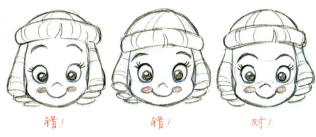

确保脸上这两个部分联系在一起的一个好方法是,在眼睛周围轻轻地描一个独行侠似的面罩。面罩会帮助你把眉毛锁定在眼睛上方,并且用正确的透视来表现它们。记住,画眼睛上方的眉毛曲线时,要有一种额头是从眼睛上延伸出来的感觉。这种方法将给你带来更多的空间深度感。

创作表情时,脸部面罩会变得特别有帮助。记住眼睛对眉毛所作所为会有所反应。找些机会用压缩或拉伸面罩形状来表现这一点。

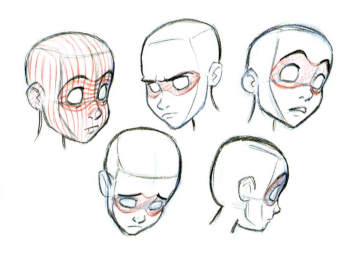

嘴

这有另一个比方来说明嘴在面部表情的层级里的重要性:如果脸是一个句子,那么眼睛是名词,眉毛就是动词,而嘴就是标点符号。为什么?因为嘴帮助阐释表情后面的感情。这有一个实验你可以自己试试。画一张只有眼睛和眉毛的脸。画出 6 张这样带有不同眼睛和眉毛表情的脸。它们是否清楚地表达了表情了吗?

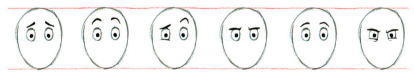

是,也不是,对吗?它们传达了最明显的感情。或许你读出了一种感情,而我看到了不一样的东西。你迫不及待想说出你的想法:嘴常常是与特定的眼睛表情关联的。

这里有一些相同的眼部表情,并加上看似合适的嘴部形状。这是你画的脸部情绪吗?

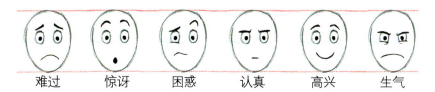

但是，为了更加微妙和富于变化，试一些不同的嘴部结合，看看你得到了什么情绪。为了好玩，不妨做更多尝试，看看你能做多少。

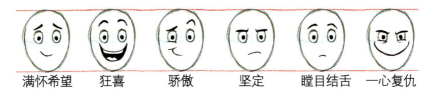

满怀希望　　狂喜　　骄傲　　坚定　　瞠目结舌　　一心复仇

不同的嘴表达出稍微（或非常）不同的情绪。这就是为什么嘴是"情感的句子"的问号或惊叹号！

另外，记住嘴和下巴是一起工作的。很多艺术家在画下巴张开时，忘记了伸展面部的形状。在为对话的嘴部形状画动画时，这个方法特别有用。

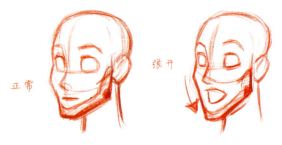

脖子

虽然事实上脖子不是脸的一部分，不过在我早期的动画电影职业生涯中，我就学到了脖子（更具体地说，它如何与头部关联）是让你的角色栩栩如生的重要工具。简单地说，我发现了头部倾斜的动态世界。在有些例子里，头部的倾斜可以通过让动作线不那么竖直来增强姿势的表现力。角度是更加动态的。但是那只是头部倾斜的一个优点。真正优点在于凭借头部的倾斜，特定的姿势更清楚地传达了故事的思想或感情。

下面哪幅画更好地传达了动作或情绪？

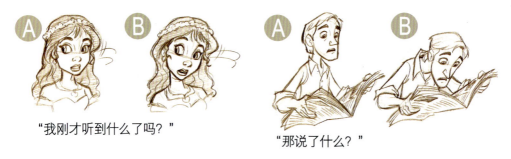

"我刚才听到什么了吗？"　　　　　　　"那说了什么？"

为了增强表情，头部的倾斜常常是给姿势或者表情锦上添花的方法。这里有一些例子，你可以判断一下哪些表现得最好。

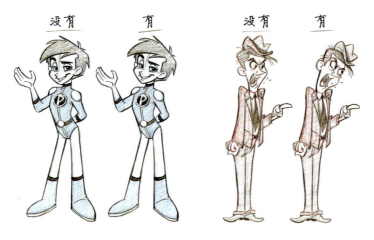

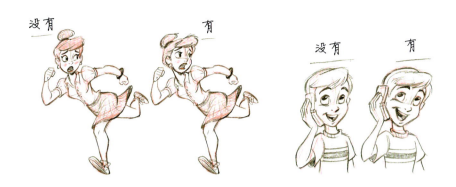

鼻子

回到句子结构的比喻上来：鼻子是分号。它会是你很少需要用到的东西，但是在一些少见的情况下，它能成为一个强有力的强调元素。你的角色越是符合解剖原理或者写实，你在表情中就越会用到鼻子。这里有几个表情，其中鼻子都起到了强调作用。

用面部元素来表达感情

由于我们已经详细分析了面部元素（和脖子），我想集中谈谈他们如何协同工作来传达表情的。

你已经在其他卡通书上看到过表情图了，对吗？它们非常有用，但是你所拥有的，能让你的角色栩栩如生的最有用的工具是你。

每当我被为我的角色寻找一个表达特定情绪的表情难住时，我就拿起一面镜子然后自己表演出这种表情。

例如，如果你的角色是悲伤的，先别照镜子而是根据参考表情图做出"伤心"的样子。想一种场景让你体会到你角色需要的感觉，然后感受它。现在再照镜子。你可能会找到一种原创的或者独一无二的方式去刻画那种情绪，我担保这会是一种更微妙的表演的解决方法。

我喜欢用现存的角色设计来挑战自己，我试着用不同的方式来表达不同的感情。这里是我已经画好的一些。用你自己的角色来自己试试，你会发现你角色的个性里微妙的新层次。

脸部的柔韧性

弗雷迪·摩尔（Freddie Moore）是迪士尼 20 世纪 30 年代和 40 年代早期最杰出的动画师之一。当时的其他动画师会说只要弗雷迪愿意，他就不会画出一张糟糕的画。他画的每一张草图都很吸引人并充满魅力，虽然弗雷德主要是自学成才的，但对他来说是自然而然的。当公司决定创作第一部动画长片电影《白雪公主和七个小矮人》时，这种吸引力在影片中也得以体现。因为他的有趣、吸引人和卡通化的风格，弗雷德很快被华特·迪士尼任命去担任七个小矮人的角色设计和动画的监理（Supervise）。

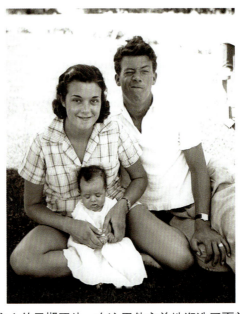

弗雷迪·摩尔和家人的早期照片。在这里他完美地塑造了面部的"柔韧性"！

虽然难以想象，但是大多数我们今天画里用的动画概念（和角色绘制概念）是20世纪30年代创造出来的。弗雷迪·摩尔是先驱之一，并且他只是做了他感觉对的事情。他开始带着柔韧性绘制小矮人的脸蛋和带着弹性绘画他们的肚子和手指，这些都让小矮人感觉更真实而不再僵硬。华特注意到了这一点，让其他动画师站在弗雷德身后看他怎么让小矮人画得生动。关键的不同点是，弗雷德在他的画中加入了我们现在称之为"压缩和拉伸"的理念，特别是在脸和身体上肉多的部位。这种从上一张画中压缩到下一张画中拉长的形状变化，赋予了脸和身体柔韧性，而这在之前的动画中是未曾见过的。本书不是动画书，但是给你的静态画面一种弹性感仍然是重要的。如果你考虑到你使用的形状是有周长、重量和柔韧性的，你会让你的画作更具活力感和运动感，比如下图所示。

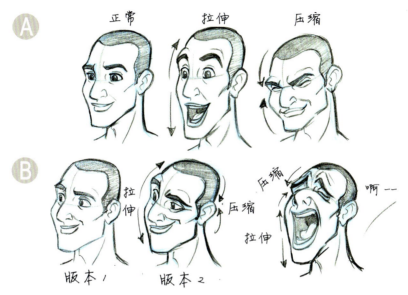

正如你在图 A 中所看到的，脸部没有运用挤压和拉伸。这种柔韧性的缺乏会导致表情的僵硬。在图 B 中，画作和表情更有生命力。记住，正如先前提到的，当嘴张开时，下巴上下移动会很自然地将脸拉长。

此外，即使瘦的角色也会有些脸颊上的运动。一个魁梧的、肉乎乎的角色在脸颊上会有更极端的运动，因此，眼睛也会有更多反应。我们能够在脸上到处移动我们的嘴，是因为皮肤下面的肌肉，这些肌肉可以做出更有趣的面部表情。正如你在下图中看到的，版本 B 有种斜向一边的微笑，这使得脸部更有个性和生命力。这种效果不能过头，但是偶尔以及对特定角色，一个好的、斜斜的微笑能创造奇迹！

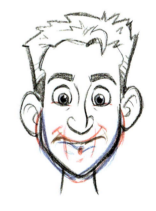

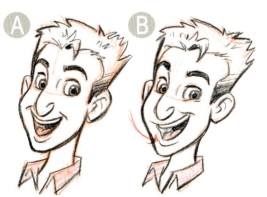

第二章　面部

作业 #2

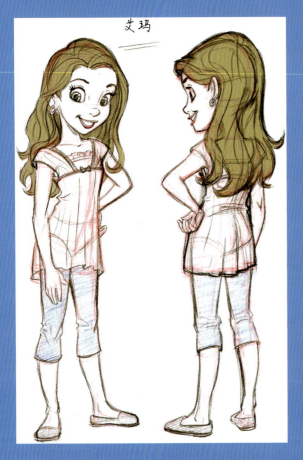

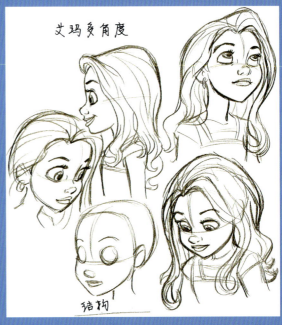

　　仔细研究"艾玛"的模型设计和附加的头部草图。只用头部和脖子，画出6幅具有不同基本表情的"艾玛"的画。当她做鬼脸或咧嘴笑时，记得考虑她"肉肉"的脸颊。眼睛如何对眉毛的动作做出反应？尽量遵循角色设定模型，这意味着真实地遵守上面提供的角色设定模型表单的设计。身为一个艺术家，你能做的最难的事情之一就是，以不同的角度用和不同的态度复制一个角色，但仍然成功地让他或她看起来是同一个人。这是这个作业的很一大部分内容。

　　因为她是谁会影响到她如何表演，所以应考虑她性格的这些基本描述。

　　艾玛——12岁，一个还在上学的小孩，有很多朋友。她热情和乐观，甚至有点过度。她的感情很容易受到伤害，因为她是一个如此"乐于付出的人"，以至于她希望别人也这样对待她，但他们常常并不这样。她很容易被认为是理所当然的，因为对她朋友来说，她"总是在那里"，这使得她的个性更讨人喜欢。如果惹恼她，她会变成一头愤怒的野兽，并且需要好一阵子才能平静下来。因为她乐观的个性以及对周遭事物的信任，她是天真和容易上当的。但是，一般而言，她充满了爱和微笑。

　　这些是需要画出的情绪：（1）普通高兴（满足的），（2）生气，（3）紧张，（4）惊讶，（5）悲伤，（6）害怕。请用提供的模板将它们整理在一张纸上。

案例#1

弗朗西斯科·格雷罗
（Francisco Guerrero）

导师 点评

我真的喜欢弗朗西斯科的画作和他在其中注入的感情。我最大的指导意见/建议是围绕弗朗西斯科如何运用身体/脖子以及头部。如果你看弗朗西斯科的画，大多数中的角色都是直上直下的（头到身体的比例）。而且肩膀是直直地与身体相交。通过更多地运用身体、脖子和头部倾斜，我试着在我的点评中让情绪更丰满。我还试图根据情绪来加宽或压缩眼睛。"害怕"就是一个很好的这方面的例子。对我来说，弗朗西斯科的画感觉更像是"担心"而不是"害怕"。

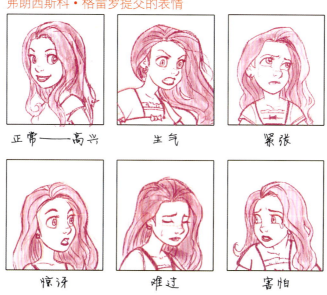

弗朗西斯科·格雷罗提交的表情

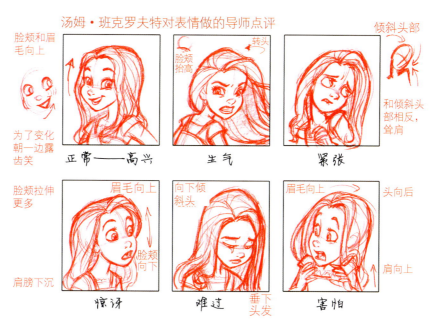

汤姆·班克罗夫特对表情做的导师点评

第二章 面部

案例#2

劳伦·德拉盖蒂
（Lauren Draghetti）

导师 点评

　　劳伦做得不错，抓住了艾玛的个性并试着尽可能让她遵循角色的设定。我认为让角色符合设定是很重要的，而且这正是作业的一部分。当老板给了你一个角色设定列表，你应该坚持努力让角色看上去像设定列表上所定义的一样，所以对劳伦来说这么做是很好的练习。就她如何捕捉情绪而言，我认为她做得很好，不过在一些地方还是有提高的空间。首先，她画的"惊讶"的表情因为其侧面视角而受到了损害。是的，从这个角度你能清楚地看到嘴大张着，但从这个视角她并没有最充分地表现这个表情（尤其是眼睛）。对于"惊讶"这个表情，你可以把她的头前移或后移，但不应该垂直于身体。如果她没有倾向一个方向或者另一个方向，就没有表达出这种情绪。"害怕"也是一样，当害怕时你更多地会后缩，而不是移向你所害怕的任何东西。劳伦的"悲伤"表情，就像你看到的那样，我改得很少，因为我觉得它画得挺好。我主要是将她的肩膀往下沉，并且让她的头发因为重力而前移。这么做也可以强调她的情绪。我还喜欢她画的"紧张"，只是对其进行了稍微的调整。我觉得她的身体可以朝远离我们的方向再转一点，我喜欢她咬着小手指来强调紧张的这个构思。几乎劳拉所有的姿势中肩膀都向上耸，对于像"高兴"、"悲伤"和"惊讶"这些情绪，这似乎与想要刻画的情绪相反了，所以在我的点评中，我将这些情绪下的角色肩膀都往下降了。

劳伦·德拉盖蒂提交的表情

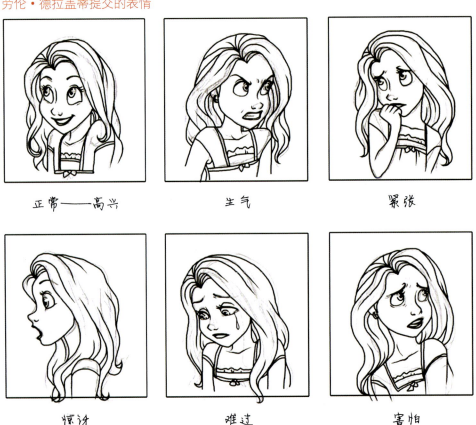

正常——高兴　　　　　生气　　　　　紧张

惊讶　　　　　难过　　　　　害怕

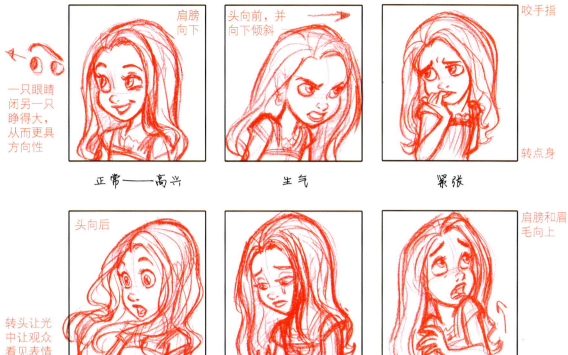

第二章 面部

动画大师的作业

肖恩·"脸颊"·加洛韦（Sean "Cheeks" Galloway）

漫画家/角色设计师

肖恩简介

肖恩·加洛韦是一位自学成才的艺术家，他于2004年成为职业画家。他迅速成为了索尼影视电视公司（Sony Pictures Television）动画连续剧《神奇的蜘蛛侠》的首席角色设计师，负责确定所有角色的外貌和风格。

在他为《神奇的蜘蛛侠》工作之前，加洛韦曾将自己的艺术天赋用于一些漫画书，例如，为惊奇漫画公司（Marvel Comics）的《毒液》画铅笔稿，为《惊奇冒险》设计封面，以及为DC漫画公司（DC Comics）的《少年泰坦出击》设计封面，还有惊奇漫画公司和DC漫画公司的其他很多项目的内文设计也是由他做的。

其他的电影和电视项目包括：为《特种部队·变节者》和《史酷比之神秘公司》画分镜，也为迪士尼的《电子世界争霸动画版》和梦工厂的《智者》项目担任概念艺术家。另外，加洛韦是电影《地狱男爵动画版·风暴之剑》和《地狱男爵动画版·铁血惊魂》的角色设计师。

他曾为这些公司做游戏和玩具设计：暴雪、EA、索尼娱乐、凤凰时代（Phoenix Age）、THQ、孩之宝（Hasbro）、顶串板（Upper Deck）、跳蛙（LeapFrog）和狂风（Wildstorm）/暴雪。

一方面，肖恩还有自己的原创项目："堡垒7"、"侦探出租（Gumshoes 4 Hire）"、"小大脑袋"。[1]

在以下网址可以找到肖恩的作品和更新情况：http://cheeks-74.deviantart.com/gallery/，http://twitter.com/chekgalloway 和 http://www.facebook.com/sean.cheeks.galloway

他对任务的思考

我看着面前的每一个任务，让它们知道谁才是老大。我说，"任务，你想要我对你怎么样。随便你说什么，我都要让你看看我的厉害。"

在我们意见一致之后，我试着铺开纸，谨记什么是要点要表达的——比如保持重要部分的可见、清楚和适当的扭曲。

在这张画里，我想要努力做到的是展现角色怎样投入地发短信，自始至终没有注意到她的窗旁有一个陌生人。

（我在新帝手绘板上用Photoshop创作了这幅数码稿）

[1] "堡垒7"、"侦探出租"、"小大脑袋"，以及相关角色的商标和版权由肖恩·加洛韦所有。保留所有权利 2011。

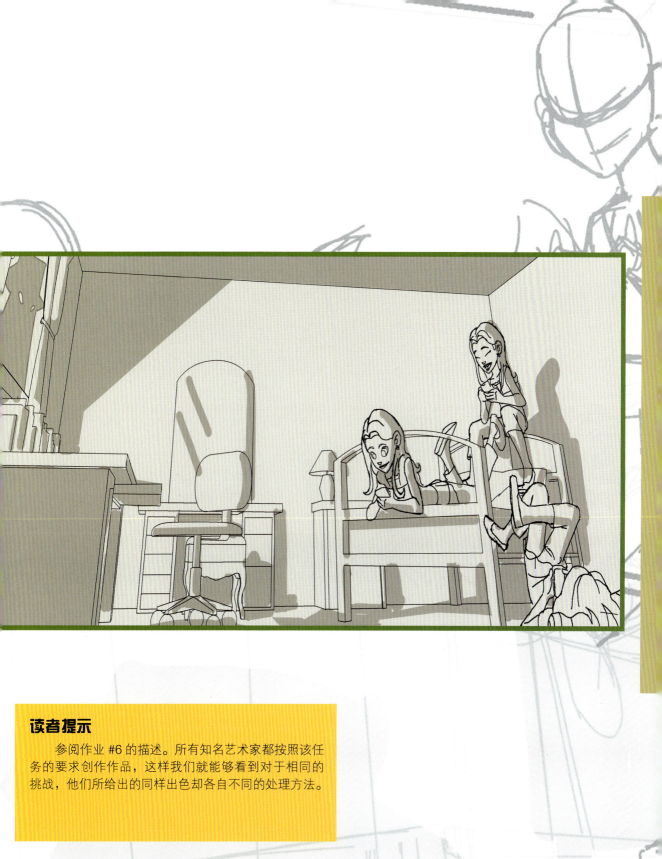

读者提示

参阅作业 #6 的描述。所有知名艺术家都按照该任务的要求创作作品,这样我们就能够看到对于相同的挑战,他们所给出的同样出色却各自不同的处理方法。

第二章　面部　33

第三章
给角色摆姿势
你想传达什么？

3

给角色摆姿势

在进入角色个性更具体的要素之前，我们将全面地了解给角色摆姿势的用途。本章的问题是摆姿势的目的是什么？

大多数姿势可以依据它们的目的或需要分成以下4种类型。

讲故事

或者"表演姿势"。这些都是有用意的姿势。讲故事的姿势是用于传达角色情绪的有表现力的姿势——甚至他们不用说话。这些姿势是肢体语言的精髓，展示了思想或情感。

动态

或者"动作姿势"。这类姿势包括那些让角色显得勇敢（比如超级英雄连载漫画中的角色）的姿势或是描述角色正在做什么的运动姿势。

展示

这些姿势可以用传统的"看吧"姿势来进行最好的描述,即手挥向旁边,挺着胸,笑容可掬。展示姿势主要用于商业艺术或其他需要以图符的方式展示角色的前面和中间的场合。通常这类姿势的后面并没有故事,它仅仅是:我很快乐,喜爱我吧!

诱人

或者"性感的"姿势。就像展示类姿势,这的确是讲故事或动态姿势的一个子类。但它是如此特定(也很好用)的一类姿势,以至于就该有它自己的类别。一位著名的艺术家曾经给出这样的建议:"如果你能画漂亮的姑娘,你就永远不会挨饿。"

当然,一个姿势和表情的组合可以包括上述几种姿势类型的元素。如果我正在画一本漫画书的一格,其中一个角色正逃离某人/某物,但是同时还向后看他的朋友并给其以鼓励,那么这个姿势就既是一个讲故事的姿势,也是一个动态姿势。

讲故事/动态

这有一个既是诱人姿势,又是讲故事的姿势的例子。

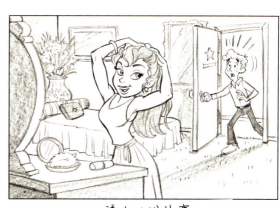

诱人/讲故事

第三章　给角色摆姿势　37

在商业应用中，你能找到很多既是展示又是讲故事的姿势。

展示／讲故事

肢体语言

当我在迪士尼工作时，我发现了一个秘密，而这个秘密是一些更有经验的角色设计师和动画师知道却不会告诉你的。这是你必须自己去发现的东西。那时我在迪士尼已经可以参加一些与更高的管理层（"西装人"）的会议，在会上我们要展示艺术设计和初步的角色设计（有些是我画的），并努力得到他们的意见或批准。我们会把不同版本的角色设计稿钉在图板上，他们则在设计稿旁边，走来走去并近距离地审视它们。如果他们在某张图前慢了下来，我们就会很兴奋，希望这张图可以被批准，成为数月以来我们努力设计的角色的最终版本。而惯例是（在某些案例中，甚至几乎长达一年），虽然我们努力获得通过，但却往往被送回我们的工作台去设计角色的新版本，然后提交给下一周的管理层会议来批准。过了一阵子，其他艺术家的角色设计稿开始得到强烈的回应和肯定，于是我开始分析他们和我做的有什么不同。这就是我发现秘密的时候了。脸、服装、鼻子、盔甲或者我放在角色设计中的小玩意儿有多棒都不要紧！对"西装人"（他们不是艺术家）要紧的是，角色是否感觉像他们认为角色应该是的样子！我并不需要画严密的图稿、上色、画得更大以填满画板，甚至不需要画更多图稿——我只需要画让角色具有某种态度的画稿！不是仅仅有精心设计的角色设计，还要让他们有姿势，有表情，能够说明他们是谁！当我开始专注此道，情况就好多了。

下面是一个女孩，我们可以把她想象成一部电影或电视节目中的女英雄。她的角色设定是她来自南方，对自己的美毫不自知。她笨拙而害羞，但却有内在的力量，这力量来自于她强势而奇怪的家教。现在，有了这些描述，哪个设计最能说明她是谁？

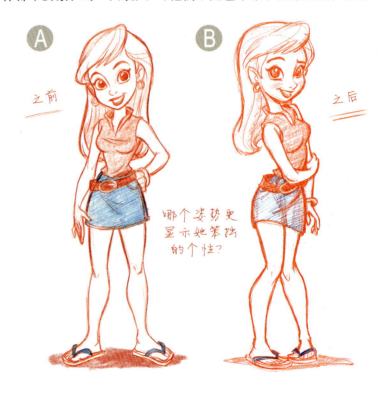

我得承认，我艺术上的一个弱点是太依赖角色的面部表情。这是一个很容易陷进去的问题。有时候一个场景需要面部表情特写来表达这个时刻的戏剧性，但只要可能，还是用完整的身体姿势。同时用身体和脸部能让画面感情充沛。

我做的一件确保我用角色的身体，而不仅仅是他的脸来表达情绪的事就是最后才画脸。一旦我勾勒出一个姿势，我会在没有脸的情况下花点时间来检查。姿势表达了我想要的情绪了吗？如果没有，我就画更多速写小图，直到找到一个我认为成功的姿势。在这个时候，加入表情就好像在蛋糕上撒上糖霜。表情只是让角色变得更好！

这里有一些粗略的姿势图，我在画的时候脑子里都有特定的情绪。你能"读懂"这些肢体语言吗？

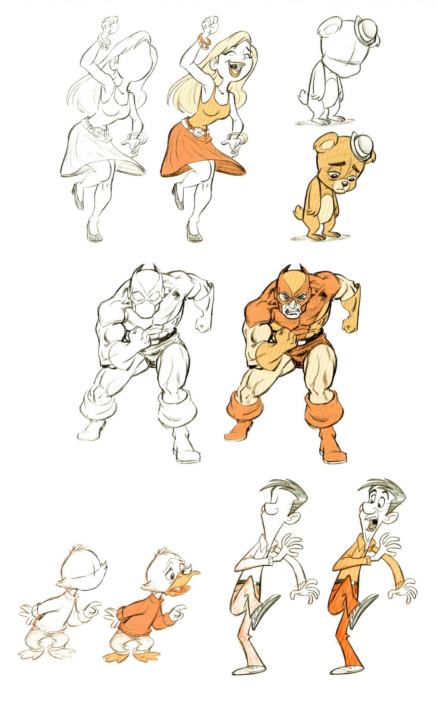

重量和平衡

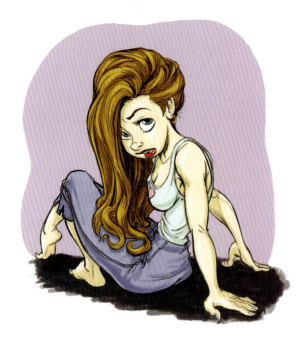

当设计角色或给角色摆姿势时,我们艺术家很少考虑的是他们有多重。这并不是说你需要准确地知道如果角色是真实的,它们实际会有多少斤,而是要记住它们是有分量的。在动画中,显示角色的重量是创作令人信服的表演的重要部分。

举个例子,一头大象的步伐应该感觉沉重;如果没有重量感,就感觉不像大象走路。它就失掉了可信度。甚至在一幅静态的画中,这一点也很重要。这里有一些缺少重量感的姿势。

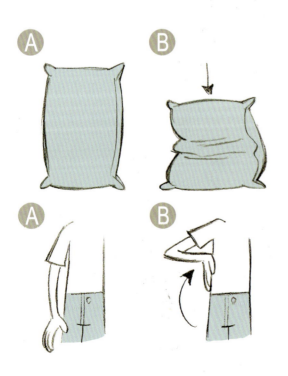

这些画中缺失的要素之一是压缩。压缩(或者动画术语中称"挤压")是指下垂、铺开或挤压——这是我们在任何具有柔软性或某种运动解剖结构的形状上都能看到的。这里有两个压缩的例子。

40　动画角色设计:造型 表情 姿势 动作 表演

在现实生活的姿势中，你能看到压缩的明显地方是我们身体上肉最多的部分，像臀部（当我们坐着时）、脸颊或是超重的人的肚子。记住压缩并不总是涉及身体上肥胖多肉的部位，还涉及我们怎么画身体上手、胳膊、腿、手指和脚这些部位的关节。通过把手指压在一起，我们展示出重量，例如，当捡起一支铅笔时。即使是像铅笔那样轻的东西，也需要在手上有一些压缩，这样才能让观众相信我们的角色做确实进行了接触。在 CG 角色（由计算机绘制的）身上，你尤其可以看到这一点。对于计算机制作动画的角色，让他看起来真的像拿着一件物体是特别困难的。这个问题的一部分就是因为手部压缩缺乏。在下图前后两个例子中，可以看出手中是可以有多么微妙的压缩。

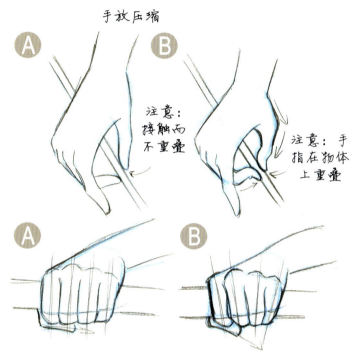

在前面有一些展示重量感缺失的姿势，而这里是我画的第二个版本，其中我已经运用了某种压缩（用红色标记）以显示更强的重量感。

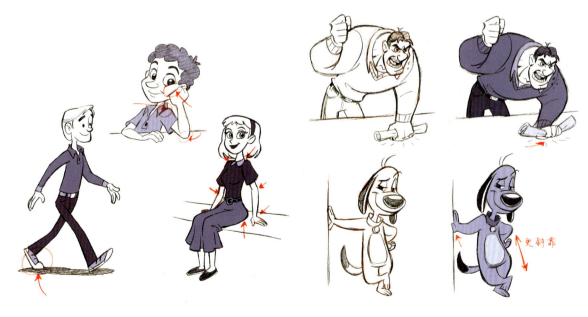

和显示重量一样，另一个有助于加强姿势的概念叫平衡。无论你是一个火箭科学家还是一个学龄前儿童，你都知道平衡感如何影响一个人或物。如果你的姿势是失去平衡的，对普通人来说，它就会感觉就"不对劲"，即使他们说不上来为什么。这是因为平衡感是我们最早学会的东西之一。

在你的姿势里创造一个好的平衡，其中最基础的观念涉及重量的分布。对于人类角色（绝大多数情况）而言，那意味着将双脚放在大部分身体重量的下面。

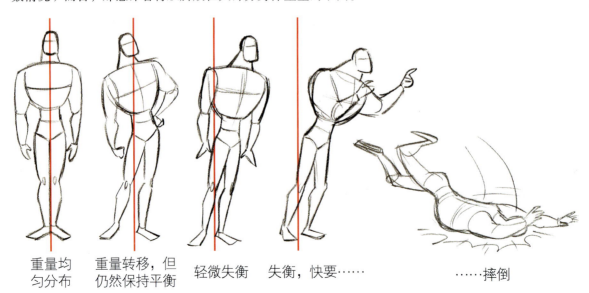

重量均匀分布　　重量转移，但仍然保持平衡　　轻微失衡　　失衡，快要……　　……摔倒

通常，要维持你姿势中起码的平衡感，你所需要做的就是在姿势中平衡掉重量的转移。其基础的概念是当你姿势中一个元素向一个方向推进时，身体的其他一些元素就应该移向另一个方向以平衡你的角色。

下面这些姿势用了平衡作用将重量分散得更平均。

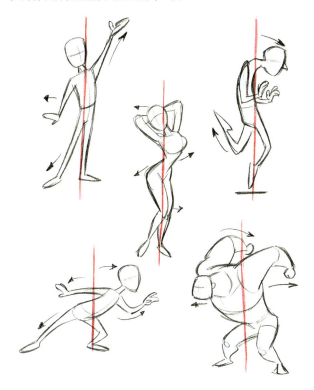

运动力学

我听到艺术家们常问的一个问题是"我怎么能让静态图画具有动感呢?"这不是一件容易做到的事。在作为迪士尼动画师的十几年里,我不得不研究运动。任何题材你研究越多,你就会越擅长它。我建议你去观察人、体育运动和动物的运动,从而让你的角色在其表演和姿势中让人感觉更自然。另一个学习的好方法是,在镜子前自己表演姿势。将姿势记在心中,然后画下来你看到的。分析表演中身体每个附属部分的运动。

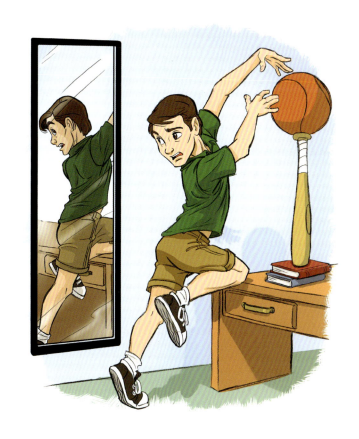

拖拽

拖拽（本书所指的）是一个以物理学为基础的动画术语。它指的是角色上松弛的、流动的元素，它们牵引（或者跟随）角色的主要推进部分。一个简单的例子是一个系着绳子的球。假如你扔出这个球，系着的绳子会拖在球后面，并且描出弧线（或是轨道）。注意（下面画的两个例子中）绳子怎样描出看不见的弧线。还要注意有直线的感觉似乎更快。拖拽的线越直，主要物体好像就运动得越快。这也符合物理学。

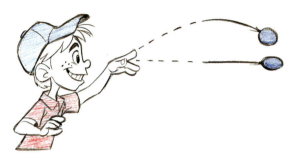

图 A、B 和 C 显示了一个男孩相同的跑步姿势，但是用了三种不同的拖拽方式。有很多元素被拖拽了：他的头发、衬衣袖子、衬衫的底边，甚至裤子（幅度较小）。这三个姿势中，哪个感觉跑得更快呢？

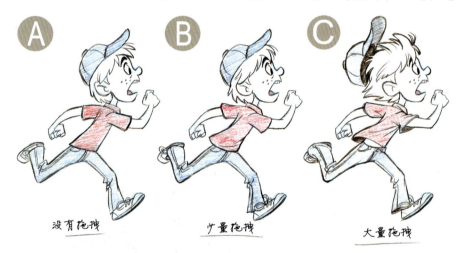

拖拽也可以应用到你角色的姿势上。要创造拖拽，你必须有一个主要推进物，让更轻、更瘦、更长，或者能量更低的部位跟随。在身体内，动量是自然创造拖拽的因素。

这里有一些姿势的建议，以及我画的应用和没有应用拖拽的情形。

一个脸部被重击的角色。　　　　　　　　姿势 1A　　　　　　　　姿势 1B

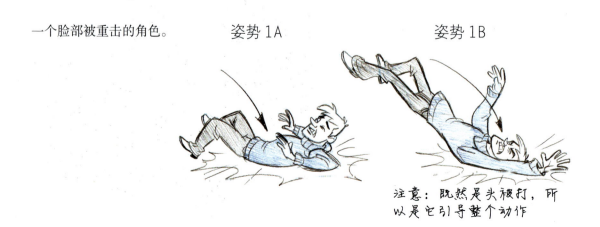

一个扔球的角色。

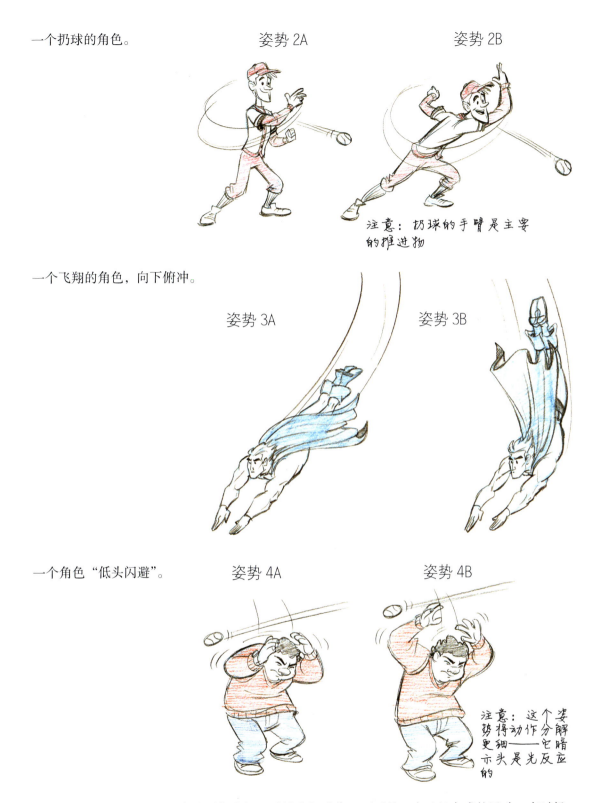

一个飞翔的角色，向下俯冲。

一个角色"低头闪避"。

最后一个例子很微妙。它感觉更像我们正看见中间动作，而不是一个已经完成的运动。有时候，这是让你的动作获得更有力的动作姿势的最好的方式。

考虑动量和拖拽的因素，会给你的姿势带来更大的运动感、重量感和可信度。

第三章　给角色摆姿势

走和跑

当我到加州艺术学院学习动画艺术时,我们的老师让我们做个测验,去做一个角色在原地走(也叫"走循环")的动画。我们不得不学很多复杂的身体力学,以便让走路的动作感觉起来有重量,手臂以正确的速度摆动,身体随着行走轻轻起伏,头还要微妙地摇动。这次测试让我铭记于心,正是那一刻我认识到一个人需要知道如此多的东西才能让一个运动看起来是正确的。这次测试是很艰难的,直到好几年以后(我已经画过很多走循环后),我得到一个更有挑战性的任务:让一个角色从静止(站立)的状态转变成一个走循环。我认为没问题——直到我开始去画这些姿势。

我之所以讲这件事情,是因为它说明了在做走和跑时动画初学者最常见的错误之一。为了说明这个问题,我给你们看看那天我画的最初4幅图。

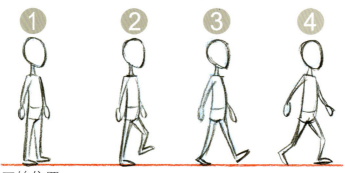

开始位置

你看出问题了吗?我没有,直到我在摄影机下逐帧拍下画面,并看到我做的短片,我才看出来。我的小角色笨拙地跛着脚走过页面!我为此挠破了头,直到那天晚些时候我参加了一个为我们班安排的客座讲座。讲课的人是迪士尼很棒的动画师詹姆士·巴克斯特(James Baxter)。每个人很快就发现他是一个了不起的大师,不仅仅是作为动画师,在动作分析方面也是。他的讲座是关于走和跑的身体力学。他还展示了很多真人用不同方式走和跑的小片段(绝大多数对我都很有启发),也有从停止状态开始的走和跑的短片。在那次演讲中,他谈到一个基本原则,这个原则一直伴随着我,并改变了我看待走和跑的方式。他说走路中的角色实际上是在跌倒。他的观点是,为了推动我们自己前进,我们必须获得动量,这意味着我们不得不把身体前倾——这将让我们自己失去平衡,这样腿就必须伸在身体前面以避免跌倒。就跑来说,我们是将自己的身体猛推向前。

我回去以后,把我新学的知识用在先前的动画错误上。问题马上就产生了,在图2中,我用抬腿的动作开始,然后,在图3和图4中,我不得不让身体努力赶到腿放下的地方。重新做动画以后,这就是我得到的解决方案。

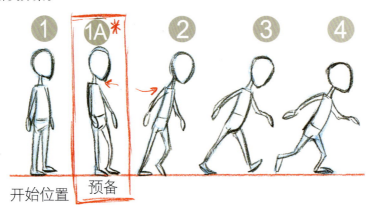

开始位置　预备

> 虽然这不是这个练习的要点，但我还是在图2前增加了一个姿势图1A，因为这个动作需要一个微小的"预备"（在相反方向上移动以预示一个运动），让从停止状态开始到走的动作正确。

在这个新版本里，图2有头/身体前倾及引导运动。图3和图4继续前倾/跌倒，同时抬腿前移。这就成功了！

现在，把这个知识应用到你角色的走路或跑步的静态画面。角色倾斜的程度也会有助于显示他们移动的速度。还要注意，你角色的脚和地面接触越少，就会显得移动得越快。跑得最快的姿势不应该让脚接触地面！下面的图表对于检查你对角色"情绪姿势比"的评估很有用。在角色走或跑的过程中，哪个姿势符合你觉得角色应有的情绪？

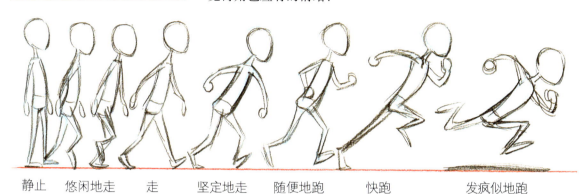

静止　　悠闲地走　　走　　坚定地走　　随便地跑　　快跑　　　发疯似地跑

最后，存在很多不同的方式展示走和跑。试着打破你赋予你角色上的姿势，让他们不要是同样的"走路"姿势或同样的"跑步"姿势。这有些不同的构思。试试你自己的想法，看看你能想出多少种。

第三章　给角色摆姿势

 # 作业 #3

这是一个相当简单、相貌普通的角色。我们就叫他"汤米（Tommy）"。这是他"转身"的正交的模型设定表，用来让你从不同角度看他是什么样子。我故意略去了感情。他带着平淡的表情并以平淡的姿势站着。我还给了你一些画图的提示，以显示基本形状帮助你复制出他。

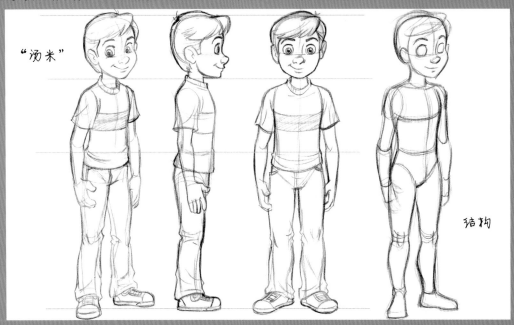

请用汤米的模型表，给下面的每个描述分别画一幅全身草图。让汤米以四分之三角度出现，最好让他看着画面左边一个想象中的人。

记住这几件事：他的姿势和脸的表演、足部站姿的透视感、姿势的良好剪影和整个躯体的流畅。

姿势 / 情绪的描述：

1. 汤米焦虑地拿着一只小小的、易碎的花瓶给某人；
2. 汤米自信地看着画面左边的某人（他试着看上去很酷）；
3. 汤米悲伤地边走边从一个女人身边转身离开，但还回头看（越过肩膀）。

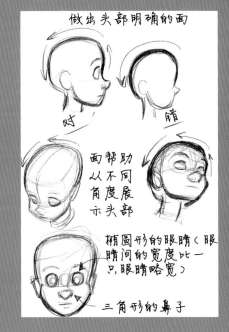

案例#1

伊莱恩·帕斯夸
（Elaine Pascua）

伊莱恩·帕斯夸画的姿势

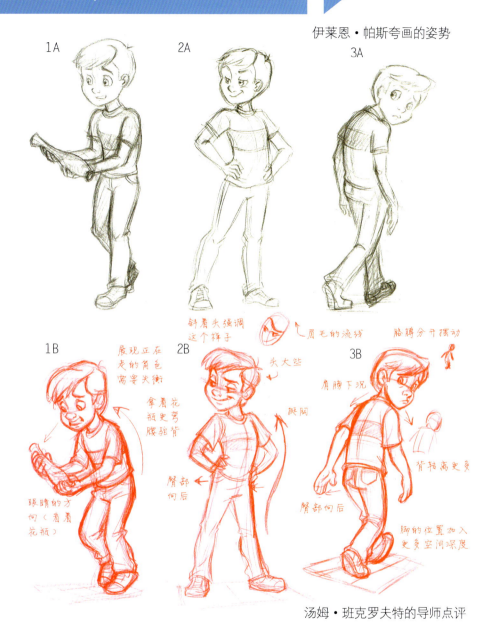

汤姆·班克罗夫特的导师点评

导师 点评

图3.26a、3.26b 和 3.26c 都是伊莱恩·帕斯夸的作品。伊莱恩这三个姿势都画得很好。我想她很好地完成了我考虑的首要任务：清楚地表现出了具有正确的情绪/态度的角色。我觉得任何人看到她创造的这三个姿势，就都能知道汤米的态度是什么。我的点评意见是还要解决几个问题，我认为她需要考虑以便让他的姿势更好。总的来说，她画的三个姿势都感觉太垂直。汤米身体的核心部分几乎是条贯穿画面的直线。这就是我想解决的一个问题：让她的姿势少些僵硬。每个姿势的具体思路如下：

第三章　给角色摆姿势　51

姿势1A：我觉得如果想展示汤米的中间步态，那么他就需要身体轻微前倾来显出脚步的动感。他在手里拿着的花瓶，身体上方有一种自然的驼背。我还觉得他眼睛的方向应该朝着花瓶，因为那是当时他担忧的东西。

姿势2A：这个姿势里我想解决两件事，即为了让他更有方向性（还有一点自大）给头加一点倾斜，并且在姿势中多挺一点胸。在她画的姿势里，汤米的臀部向前突出，但是就这个传统的男子汉式的姿态而言，胸向前挺，臀部向后推会更有力。

姿势3A：这是三张画中我最喜欢的，因为它把汤米的态度传达得如此之好。当我给这个姿势写说明时，我是这样描述的：汤米从观众这里转离，还回头孤独地扫视。我对伊莱恩这张画的唯一点评是要更注意他走路姿势的运动方式。就像姿势1A，因为他是中间步态，他需要前倾一点儿。还有，汤米脚的透视未能显示出很多空间深度（以真正强化他正走向远处的构想）。最后，他胳膊垂在身旁看起来有点死气沉沉。给胳膊加一点儿轻微的摇摆有助于感觉他就像在运动中，但是仍然要保持手下垂，这会让他感觉悲伤。

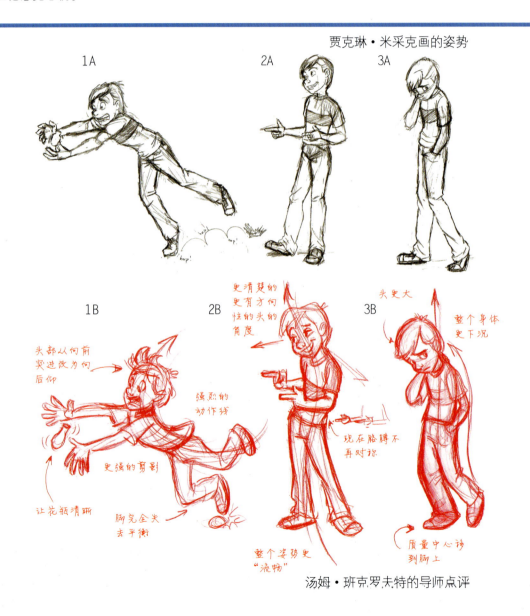

贾克琳·米采克画的姿势

汤姆·班克罗夫特的导师点评

导师 点评

　　贾克琳的这个作业完成得很好。老实讲，对她画的姿势我真的没什么好讲的，因为它们都表达得很好。即便如此，我们每个人都有提高的空间，所以我想挑战自己，看看我能不能设计出不同的变化。像伊莱恩的画一样，贾克琳画的姿势中，汤米的身体核心一般都是垂直的感觉。这是需要在我的导师指导草图中解决的一个问题。另外，她画的版本里，汤米脱离了原型。所以我尽量在我的草图里把他画得更像模型表中的汤米。我画的画比她画的放得更开，这使我们的画所有不同——并不总是更好。希望她能采纳这些建议，收集一些她可以加在自己作品中的东西，从而给这些姿势创作出完美的"折中"变化。这些是我对每个姿势的具体建议。

　　姿势1A：我真喜欢这张画里的姿势。事实上，她决定在这个姿势中表现一些动作，讲述正在发生的小故事，这种创作是一个很好的惊喜。我最大的指导意见是，试着让这个姿势具有更有力的动作线（可不是一条直线），并展示出更多的运动。我做了一些这样的修改，显示了汤米的头发和衬衣向推力的相反方向吹去。出于同样的原因，我把头部也向后推了。虽然我真喜欢贾克琳画里汤米的手围着花瓶的"杯状"的感觉，不过我觉得，为了清晰我得试试更开放的姿势。看见花瓶脱手飞到空中，对表达汤米强烈反应的原因是至关重要的。

　　姿势2A：这个姿势很不错，不过我觉得可以比其他两张向前推进更多。又来了，我的一个工作是让身体更"流畅"。我以此作为首要目标来处理这个姿势，并从这里开始工作。我喜欢她在姿势里设计的头和肩膀的倾斜，所以我保留这点。从这开始，我一路向下创造出更流畅的姿势，并用汤米左腿（页面右边）的伸出抵消头部的倾斜，与此同时，让他的右腿伸直。此外，她失去了一些剪影值，并且胳膊出现了"对称"的效果。我打破了它，用她已有的肩膀的倾斜自然地做到了这一点。

　　姿势3A：在贾克琳的这三个姿势中，我认为这个是最好的。我的版本和她的不一样，不过我也不确信我的更好。他的头歪着，一只胳膊向上举着，挂在脖子上，而另一只插在口袋里，很好地传达了悲伤、尴尬的态度。我对此最大的指导意见是，（又来了，）因为他是处于中间步态，脚步中的一些力学不正确。他的确需要在身体前方的脚上放上更多的重量。所以我把这只脚收回了一点，稍微弯曲以承受更多体重，并使他略微失去平衡。这么做也让他的腿和背部更流畅，从而使得他的走路姿势具有更强的"S"曲线。

案例#2

贾克琳·米采克
Jaclyn Micek

动画大师的作业
史蒂芬·西尔弗（Stephen Silver）
角色设计师

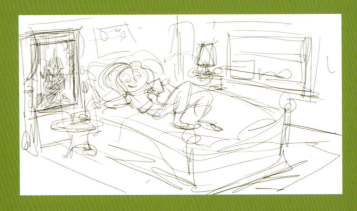

史蒂芬简介

1972年，史蒂芬·西尔弗出生于英国伦敦，矢志成为终身的职业画家，并明确绘画将是他的使命。1992年，西尔弗开始了职业生涯，当时他在娱乐公园画漫画。1993年，他成立了以自己名字命名的西尔弗通（Silvertoons）插画公司。1997年，他受华纳兄弟电视动画（Warner Bros. Television Animation）公司聘请，担任电视动画角色设计师，并在动画产业工作至今。

他曾经在迪士尼电视动画部、索尼电影动画部和尼克动画部做过角色设计师和总监，其间设计的角色有《麻辣女孩》、《幻影丹尼》、凯文·史密斯（Kevin Smith）制作的《疯狂店员》系列剧，仅举这几例。西尔弗作为作者和美术设计作者和艺术家，出版了5本关于速写、漫画、人体素描等方面的书。

除了全职的自由工作，他还在线教授角色设计课程，网址为http://www.schoolism.com。西尔弗指出了三件让他生活成功并让他得以继续从事绘画创作的三件宝：激情、渴望和决心。

他对任务的思考

当我第一次拿到这个任务，要创作在自己房间的床上发短信的艾米丽（Emily）以及窗户旁的一个人影，我就开始粗略地勾画一些草图。那时我没有并遵循房间的布局——我只是试着勾勒出头脑中的想法。这个小图创作过程对我特别重要，因为它就是帮我把脑子里的想法反映到了纸上。你在这里看到的最后的草图更好地遵循了房间布局，并且我想让艾米丽出现在前景，这样她就成为了视觉焦点。我还用了三分之一法则，并把阴影人物放在有助于画面平衡的位置。

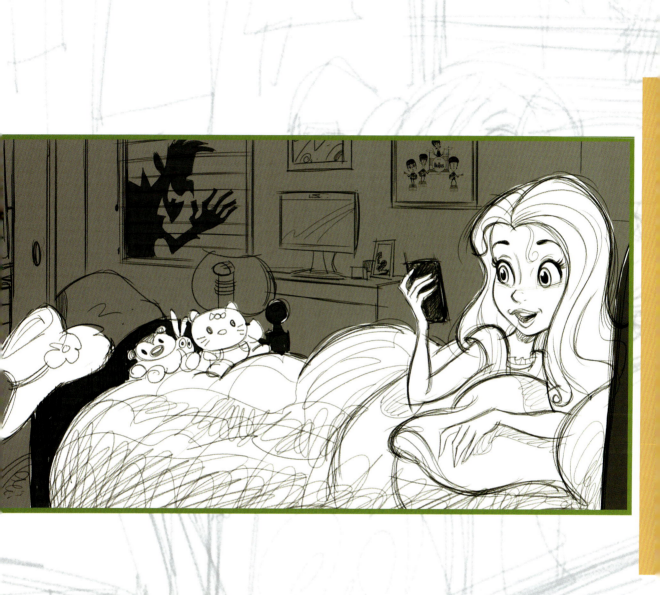

读者提示

参阅作业 #6 的描述。所有知名艺术家都按照该任务的要求创作了作品,这样我们就能够看到对于相同的挑战,他们所给出的同样出色却各自不同的处理方法。

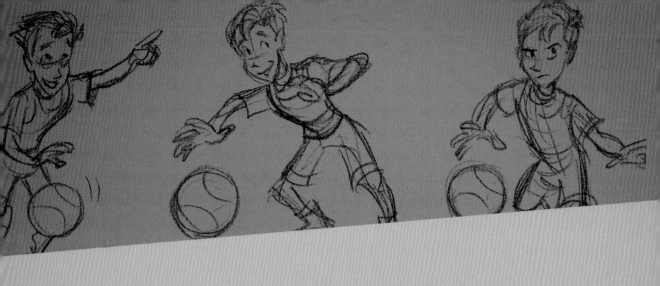

第四章

表演

让角色按你所要的方式表演和反应

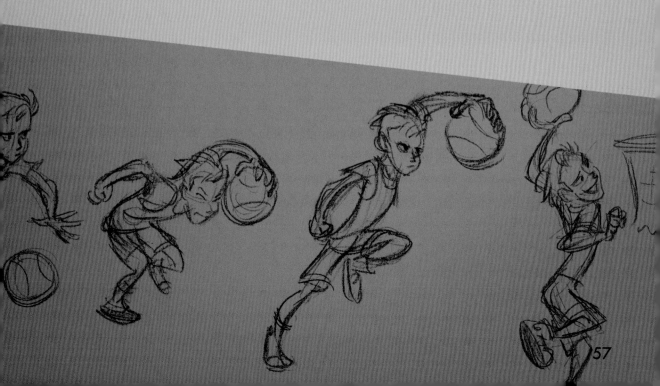

表演

前几章集中介绍了一些通用知识,下面我们将开始关注你的角色背后的动机,并通过姿态和表情深入到表演的细微之处。

记住,如果你的角色是"演员",那么你就是导演。他是将你想讲的故事讲出来的角色——用你想让他说的方式。不同于真人表演的导演,你对于你的演员有绝对控制权。只要你需要,他们可以毫不休息,也不会抱怨天太热没法跑上小山,或者抱怨因为没人给他们配戏所以没法表演。对,无论好坏,他们的表现全都取决于你。

作为一个真人电影的导演,弄清楚如何拍摄一个镜头或者你想要演员怎么演的最好工具是,忠于精心编撰的剧本。对于我们这样的"艺术导演",我们最好的工具则是准备很多不同的选项以便找出表现最好的一个。我们能使用一种叫作"小样"的艺术工具。

小样是很小的草图(因为它们就像指甲盖那么大,所以叫"小样"),它们可以迅速完成,以帮助我们确定构图、姿势、表情或者以上全部——在你花费更多时间在更大的、最后的画稿上之前。

绘制小样

在很多年里,当我还是华特·迪士尼电影动画部门的一名动画师时,伟大的角色动画师马克·汉(Mark Henn)担任我的导师。马克·汉已经创作出很多迪士尼的伟大角色并为之制作动画,其中包括人鱼公主爱丽儿、贝尔公主、茉莉公主、年轻辛巴、木兰、蒂亚娜公主,还有更多。观看马克做动画就好像看一位伟大的雕塑家用慢动作进行雕塑——真的令人鼓舞。很多人不知道的是,在迪士尼马克也是出名的"最快"动画师。他可以达到迪士尼普通动画师平均产量的三倍。而这些都是带有高质量表演的动画!初级动画师,像那个时候的我,常常问他是如何做到的——或者,更确切地说是,"创作一个伟大的动画场景的最重要步骤是什么呢?"他总是这样回答这个问题:"重要的有三步:小样、小样、还是小样。"显然,他的意思要创作一个好的动画镜头,没有比你开始制作动画镜头前绘制小样更重要的要点或者步骤了。

角色设计

他的观点适用于所有面向观众的艺术创作。预先计划你的绘画、动画、连环画或者插画构图,这是成功的关键。

为规划最好的排演/构图、角色表情或姿势而创建小样,是各种媒介形式的顶级画家都会使用的工具,这些媒介包括卡通书、分镜、视频游戏、动画以及插画。

为了展示小样的绘制,我创作了这个打篮球的少年男孩的形象。为了创作小样,你需要有一个有待完成的理由或目标,因而我设定了一个想象的目标:为他努力创作尽可能多的打篮球的姿势。我想要各种他运球的姿势,还有一些跳投的姿势。下一页显示了一些我能够设计出来的姿势。我要用哪一个将取决于这幅画的最终目的:是视频游戏封面,还是动画镜头中的一帧,或者现场插画,还是其他别的目的?

稍后我们会更加详细地介绍小样,这里我们先看一些为上一页打篮球男孩所做的角色设计的小样例子。这些小样中的姿态,一些是独立的,而一些则具有连续性。我喜欢在小样中创作连续动作,因为这让我思考相关的运动力学,并带来一些我仅做静止姿态时可能想不到的微妙收获。下面哪一个姿态或瞬间更具动感?

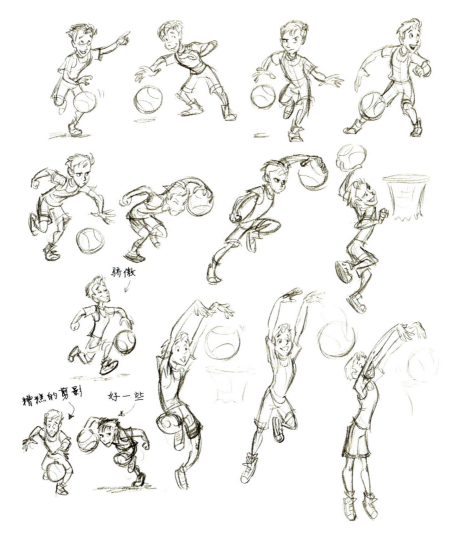

第四章 表演

潜台词

任何一个演员都会告诉你最好的表演体现在微妙之处。手势、表情或对话的细微差别极大影响着向观众所传达的角色的所思所想。"潜台词"是一个能够帮你角色的表演增加深度的术语。一个角色表演的潜台词是他们所讲台词背后的真实的内在思想或感觉。在动画中,线索隐藏在角色的对白中。因为配音演员的配音已经在任何动画创作之前录制完成,它们已经是角色表演的一个组成部分。一个细心的动画师会一遍又一遍地聆听配音演员的台词,不仅仅考虑他们说了什么,还有他们怎么说的。有时角色说的话跟他们想的是相反的。所以知道"台词背后的故事"(潜台词)是重要的。你可能有机会通过设计角色的姿态和表情来体现角色的内在冲突。

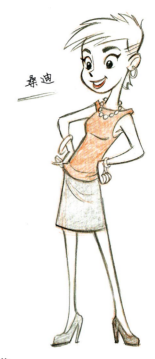

桑迪

当把角色的对白去掉之后,挑战会更大。配音演员讲台词的语调没有了,而正是这些语调给观众提供了线索,以理解角色所说的话背后的潜台词。剩下的只有书面的台词。传达你的角色所思所想的微妙表演的担子完全落在你这个艺术家的肩上。这样的好例子在漫画书和连环画中每天都可以看到。

例如,想象你正坐下准备画漫画,这是你和你的文字伙伴每天都会创作的很受欢迎的连载漫画的下一幅漫画。他已经把今天的漫画脚本给了你。

想象你们的漫画是关于一个独立的年轻女孩,(让我们叫她"桑迪")她在一家有很多不太成熟的家伙的设计公司工作。其中一位女同事热心地为桑迪安排了一次相亲。对方是她在办公室之外认识的(比如健身房或其他地方),并且她认为桑迪会喜欢他。男角色直到最后才揭示出来(他是桑迪很熟悉的一个人)。

她去开门,所说的话是"噢……是你。"她所想的潜台词取决于是谁站在门前。她兴奋吗?紧张吗?郁闷吗?有兴趣吗?害怕吗?是挖苦吗?下面是一些不同的姿势和表情,以不同方式来显示她的潜台词。这是一个充分体现肢体语言的例子。第一个姿势不可取——那只是一个普通的姿势,没有传递任何潜台词给观众。

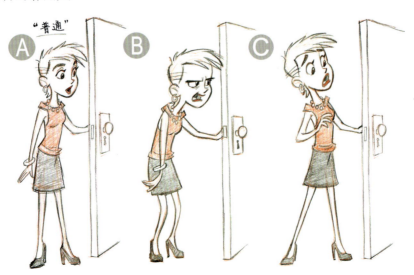

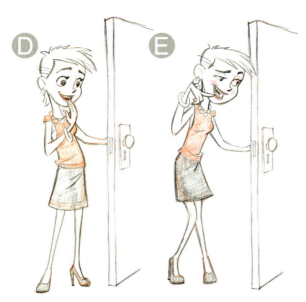

注意，你可以通过将词加粗来为那个词增加音调上的变化。你也可以通过添加句号或将它改为逗号来改变"噢"和"是你"之间的停顿。这些微妙的书写工作，和你的绘画一起，有助于传达这种台词的细微区别。

想想另外一些台词，可能有很多意思，可以为它们创作一些微妙的不同潜台词的姿势。这是一种很棒的练习，可以让你跳出思考的框框并推进你的角色表演。

这里有一些台词可以试试。

- 你什么时候说你想要这个？
- 请问，你可以点餐了吗？
- 是的，他是我共度多年美好时光的男友。

为了让这更有挑战性，试试在上面三个场景中使用下面三个角色。根据他们在场景中的不同"角色"，每个人物都应该具有一种态度。

三个朋友，三种不同的形状

第四章　表演

这里是一些我做过的尝试。我将他们放在不同的情景里。你能判断出分别是哪个情景以及他们在情景中的态度吗？

还要留意在这些画里，我努力使用了我所能用的尽量多的绘画工具，以便让这三个人物共同的传达"一个"思想。注意他们相互之间的距离、眼神方向、剪影、身体姿态和表情——所有这些共同作用使得这些速写得以传达出一个故事/情景。

哪个角色得到了好成绩？

哪个角色开始听？

谁在说服谁？

以目的为驱动的表演

你已经听说过当一个演员需要知道他在一个特定场景中应该做什么时所用的词，对吧？他们看着导演，说："我的动机是什么？"这话虽然已经很老套了，但是为了让你的角色充满生命力，这仍然是一个需要考虑的重要概念。作为你的角色的导演，想想是什么激发他们去做或说或表现他们在那个时刻所需要做的事情。如果你没有考虑清楚，那么观众也不会理解你的画/场景/插图/情节的意图。让我说得更清楚点：我们作为职业艺术家所做的每件事都有它的目的。

这里有一些例子，我将为其说明我的角色或场景的目的，以及用三种不同的方式来达到这个目标。其中一个版本应该更清楚地体现了目的，但是我将让你来判断哪个版本效果最好。这对分镜和漫画书艺术家们来说是可以练习的一种很好的练习。

乔尼（Johnny）狂奔着从一个怪兽爪下逃生。

Ⓐ Ⓑ Ⓒ

克伦（Karen）看见一个朋友，想与她共进午餐。

经验丰富的杂技演员伸手去接表演空中飞人的伙伴。

德韦恩（Dwayne）充满负罪感地向卡沙（Kasha）坦白真相。

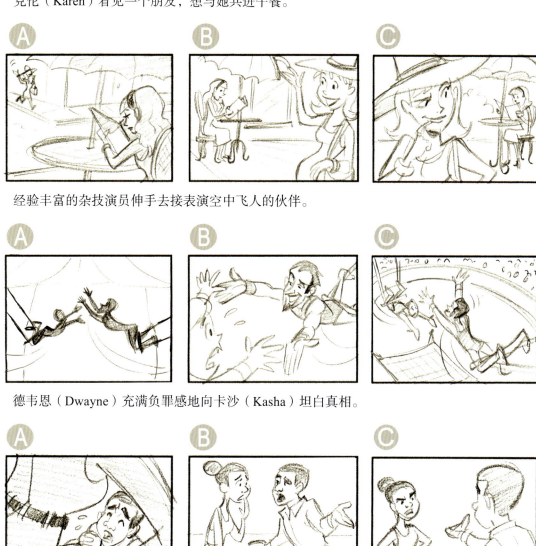

眼神的方向与靠近度

　　创作出好的、有力的姿势以及有趣的角色是很重要的，但是如果你的角色相互之间没有交互，你就漏掉了讲故事的一个关键部分。眼神方向是角色交互的视觉效果的关键元素。例如，见图 A~C，可以解读出设计的概念是大人与小孩的重新团聚，一个幸福的故事情节。这只是一个基本的姿态，但注意图 A 中的眼仁是空白的。现在，在图 B 中，眼仁被加了上去，但眼神的方向并不对。他们在相互看着，但是并不是直接看着对方眼睛。在图 C 中，这个问题已得到了修正。即使只是眼仁移动了一毫米，角色之间就产生了更多的情感联系，因为他们在直视对方。

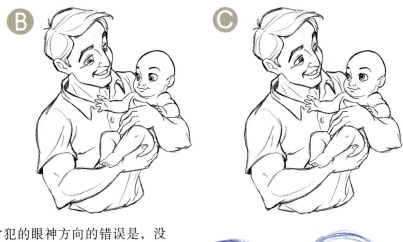

另一个常犯的眼神方向的错误是，没有让角色的左眼和右眼看同一个方向。想象一下来自你角色眼神的箭头，这会帮助你更清楚地发现两只眼睛的眼神方式是否正确。参见下面的例子。

一种常见的（但是也需要特别技巧）才能正确绘制的眼神是，当角色的头转开了，但他们的眼仁还是往回朝着相反的方向。图A所示为一种不正确的画法，并用红色箭头指明了正确的画法。在绝大多数

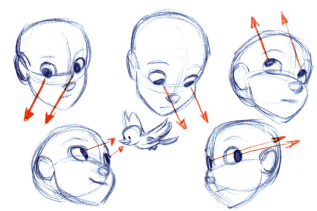

情况下，这个错误是因为没有留下相同的负空间（眼睛中围绕眼仁周围的白色部分）。在图B中，上方的例子所展示的远端眼睛的左边没有白色负空间，所以它看起来就好像那个眼仁用比前面的眼睛更极端的角度在看。下方是正确的版本，其中在远端眼睛的左侧插入了一点白色的负空间。常常只要一条铅笔线条的宽度就能够得到更加微妙的眼神方向或者正确的表情。因而，请削尖你的铅笔并不断尝试擦除你画的线条。

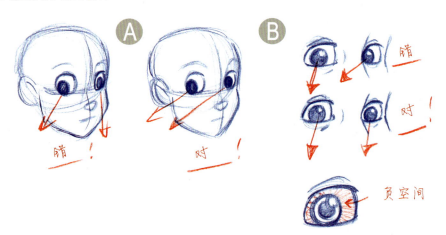

下面两个例子，我把它们叫作"相爱的年轻超人"，展示了（即便两个角色的头是相互对视的，并且其肢体语言也明确显示他们非常开心）其中一个角色眼仁的细小改变是如何讲述完全不同的他们为什么高兴的故事。通过这两个例子，你可以发现眼仁在传达角色内在想法中是何等的有效。

靠近度（Proximity）是我用来指一个对象（或舞台范畴的道具）或人物，与正用该道具或和该人物表演的角色的靠近程度的一个术语。他们是否与你的角色有正确的靠近度以表达正确的感觉或情绪？角色的靠近度与眼神方向是相结合的，因为角色间有多接近和他们多大程度上相互对视说明了他们相互之间拥有什么样的情感。想想一幅有年轻妈妈和她新生宝宝的画，她会怎样抱着宝宝？我创作了4幅不同的草图来说明展示这种姿态的一些方式。图A中，她把孩子抱得很远，用的也是普通的姿势。虽然眼神方向和她们的表情是对的，但是她们相互之间的靠进度表达了一种妈妈对孩子的冷漠。图B中，二者的靠近度被显著缩减了，现在她们之间能够感受到更多的温暖。这个姿势还不错，不过我感觉还可以改进，所以我创作了图C，图C增加了妈妈肩膀和头部的倾斜，从而让她和宝宝的眼神方向更加水平，这马上带来了更多的温暖——尤其是来自宝宝的，这就为这个姿势增添了更多的情感。我本可以就此打住了，但是我还是进一步创作了图D。在这个姿势中，我将妈妈的重心后移，并让孩子贴近她的脸。通过让她们的脸接触，得到了你所能获得的最强烈的情绪联系。此外，因为腿的倾斜和肩部更大的倾斜，以及身体的连贯性，使得这个姿势得到加强。

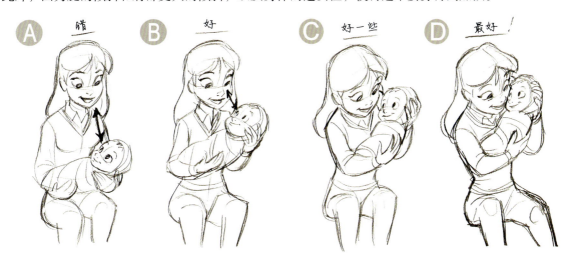

第四章 表演

使用参考照片

在过去几年,部分是因为互联网的出现,我意识到为正在做的设计或插画的任何方面寻找参考的重要性。我从来没有照着描线,但是我把它当作参考来为我正在画的东西增加额外的可信度。我们也需要获得启发。有时一张服装目录或杂志中的照片会给你一个姿势的灵感,而它是你自己想不到的。特别是对于姿势,我知道我会变得缺乏新意和不断重复。看着一张参考照片,它就像是一剂强心剂,给予我无数绘画时可供借鉴的变化。当我看见一张参考照片时,我会问自己这些问题。

- 这个姿势最吸引人的是什么?(姿势的动作线有力吗?或者是脸部的表情、服装的褶皱最吸引人?)
- 哪里可以改进?(或许移动一只手臂就让姿势获得更好的剪影?)
- 使用这个姿势的话我需要对我的角色做哪些修改?(如果参考是一个成人,但是我正在画的是一个少年;或者甚至它是一个人物的图片但是我要将正在画的一个动物弄成那种姿势!)

我发现了一张很棒的一个小姑娘和一个小男孩耳语的图片,有一种冲动要把它画出来。我不想拷贝它,但是像我之前提到的,我真的想从中提取可爱的、吸引人的要素,然后让我自己的角色做相同的动作。我没有对角色做太大的改动,不过让他们年纪更大了一点。我所做的另一个改变是让小男孩的眼仁向上看,这样就更像是他正在思考她在说的话。最后的成果是这样的,参见右图。

接下来,我想给其他人一些挑战,看看他们能创作出什么。我还想为同样的作业自己创作一个版本以进行比较。我创作了一个我称之为"天使艾莉"的原创角色,然后画了一些三视图以便其他人能够从不同角度看她。我感到惊喜的是巴基斯坦的一位名叫乌斯曼(Usman)的CG(计算机图形)建模师为艾莉创建了一个三维人物,它也被放在下面供你参考。另外,我为艾莉创作了各种面部表情,还有不同的姿势。这些步骤帮我探索她的设计并发现我在设计中需要调整的错误。

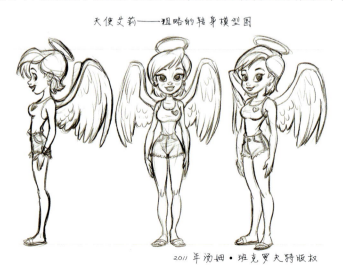

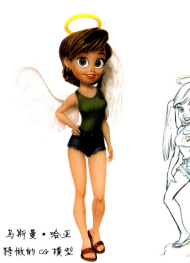
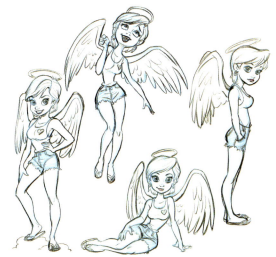

马斯曼·哈亚
特做的CG模型

除了三视图，以下素材应当为艺术系学生提供了足够的参考，让他们能借鉴一些参考图片来创作出自己的艾莉的姿势。至于参考图片，我问我的大女儿莱克西（Lexie），能否摆一些艾莉的姿势。莱克西看起来并不那么像艾莉，不过我也不想她像。

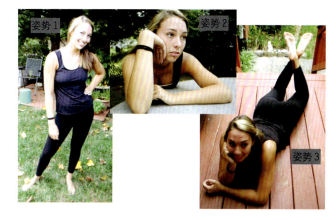

对于画家而言，这里的挑战是对参考图片（莱克西的姿势）进行解读，然后应用到天使艾莉身上去。那意味着大幅地改变比例以及大量地简化细节，但同时保留姿势中的精髓和魅力。三位画家每人拿了一张照片和所有的天使艾莉的参考素材。这里是他们创作的成果。

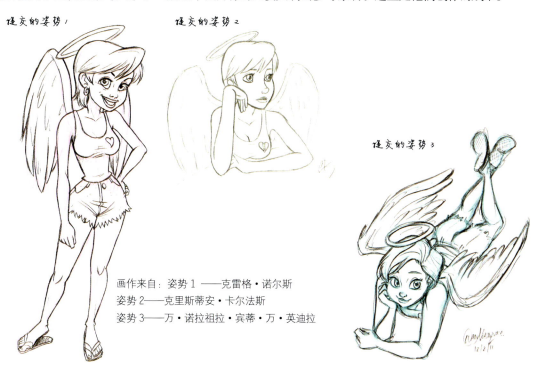

画作来自：姿势1——克雷格·诺尔斯
姿势2——克里斯蒂安·卡尔法斯
姿势3——万·诺拉祖拉·宾蒂·万·英迪拉

第四章 表演

我真的喜欢他们的作品。当一个画家画得很开心时，你总是可以通过其画作看出来，所以我想他们每个人都很享受这个项目。我也确实看出了一些可以提高之处，所以我创作了自己版本的这些姿势的艾莉，并指出一些改进的建议。

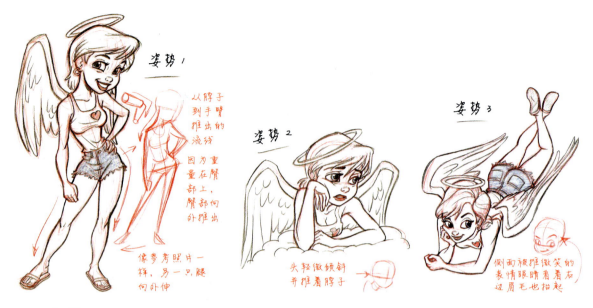

导师 点评

对于艾莉的参考照片姿势

姿势1是克雷格·诺尔斯（Craig Knowles）画的。他显然是一个有才华的绘图师。你可以在他画的艾莉中看出他知识的广博与扎实。他也做得很棒，让它看起来非常像艾莉。克雷格画中所缺少的是，在我看来这个姿势应具有的要点是：我最先注意到的强烈的臀部突起和带着可爱表情看着观众的倾斜的头部。克雷格让角色的眼睛和头部有了倾斜，但却失去了臀部和腿部的力量和重量，而这些是莱克西的参考照片中所有的。我通常不会严格按照参考照片来画。只要可能，我都会寻求更多的表情和姿势。注意，在我的图中，我让艾莉的右肩比照片中的要低一点。我觉得这样能够让这个姿势更有动感，还创造出一种从脖子到手臂末端的流畅感。我还不确定显示远端的翅膀是否是一个好主意。这样的会破坏姿势的剪影。我已经将翅膀向左移了一些，但是与我想要的相比，它仍然较大地妨碍了脸颊和弯曲的手臂。

姿势2是克里斯蒂安·卡尔法斯（Christian Kalfas）画的。克里斯蒂安也是一位很好的绘图师，这个姿势画得也很棒。我的建议集中在艾莉的头部。在莱克西的照片中，她的脸上有一种忧伤的神情——某种挫败感的、"我放弃吧"之类的表情。而在克里斯蒂安的画中，这种表情不见了。与姿势1一样，只不过，在我的建议画稿里进行了更多的修改。莱克西的头有细微的倾斜，这个包含在我的草图中了，但我为眼睛增加了眼皮沉重感。我还通过脸颊的一点挤压并让脸颊轻微地挤进眼部，从而增加了她将头靠在手上休息的感觉。最后，为了增添多一点忧伤，她的翅膀和光环是下垂的。增加一片云朵让艾莉倚靠看起来更有意思。

姿势3是万·诺拉祖拉·宾蒂·万·英迪拉（Wan Norazura Binti Wan Indera）画的。老实讲，万·诺拉祖拉画的艾莉躺卧的姿势优点太多了，我怎么说也说不完。这是三个姿势中最难的一个（特别是因为照片的角度），但是万·诺拉祖拉让它看起来很容易。我自己画了一个版本，但是并不能说我有太多改进。我想要指出的，我认为可以加强万·诺拉祖拉的姿势的是，我让艾莉的腰身稍微细了一些，这有两个原因：①如你所见的，更符合她的"模型"，如果你看看她的角色设定的话；②这样在光环顶端，翅膀远端和她的背部之间留下了更大空间。细微的变化让轮廓增强了几分。我在她的脸上增加了更强烈的压（或挤）的感觉，我认为这也有帮助。最后，我真的喜欢参考照片中莱克西脸上那种近乎调皮的表情。我做了两处修改以获得这种效果：①抬起眉毛以及②我让眼仁向右，更加直接地反映眼神的方向。我喜欢万·诺拉祖拉画的表情超过我自己的，我想如果她的作品里有我画中眉毛的改变和脸庞挤压的话，那将是我们两个的画中最好的。

这三位画家的作品都很棒！

相互倾听的角色

在传统动画（以及计算机动画）电影中，导演分配给你哪个角色或者镜头，取决于你在动画表演中最精通的领域是什么。我已经做过各种各样的角色，从强烈卡通化的（兔子罗杰）到多嘴多舌的（木须）到表演微妙的（年轻辛巴）再到表演非常微妙的（波卡洪塔斯公主和她的头发）。因为你并不总是知道一天天或一个个镜头里要做的什么，最好的动画师的表演能力是十分灵活的。尽管如此，你可能分配到的最难的事情之一就是有一个角色正在倾听另一个角色的镜头。听起来很容易，是吧？嗯，它是很容易——容易做砸。很容易弄得看起来僵硬和呆板，却很难做到看起来是自然的或准确的镜头所需要的情绪。想想这个：我们作为演员可以用铅笔或光标所能做的事情。我们不能有手舞足蹈，疯狂的手指手势，无礼的摇头晃脑，以及挑着眉毛并高傲地歪着头。所有这些都没有。当你的角色应全神贯注于另一个角色正给他讲的事情时，那些动作都显得不自然。或许一个慢慢的点头？可能吧。轻微地歪着头，或者一个浅浅地微笑？或许也行。这确实取决于故事的上下文中另一个角色正在说的内容。这里的重点是，你的角色应当是正在思考他正被告知的内容。这与他将如何倾听及反应是密切相关的。记住，只要有可能，我会试着让正在倾听的角色稍微忙活一点。想想当你的配偶或者最好的朋友告诉你某件事时，你是如何倾听的？就我而言，当我的妻子下班回家（或者我下班后与她在一起），我们会快速地讲讲当天发生的事情。我？当我谈话的时候我可能正在翻阅当天送来却放在柜子上还没来得及看的信件。在一次简短的谈话中会有很多活动。这就是生活。

当我还在迪士尼动画公司的时候，老动画师们用一个词来说明这个：事务（business）。在一些镜头中赋予你的角色一些"事务"，意味着让你的角色在说台词时做点什么，而不仅仅是站在某个地方。如果某个动作能够作为一种工具来象征性地阐释他们的观点，那就更好了。你可能会做得太过，让你角色的"事务"成为了一种干扰，不过一个深思熟虑的小动作通常对一个镜头是有益的。

在电影《花木兰》制作的前期，当我刚开始制作其中的小龙角色"木须"时，我有一个棘手的难题，那就是木须躲在木兰脖子上的围巾后不让营地人看见它的镜头。同时，它要与木兰对话以告诉她如何"像个男人"。在这个镜头中，它讲了一个笑话，于是它开始笑，然后说，"嘿，嘿，笑死我了"！在分镜中，它是在木兰头后笑的。我开始思考它周围的环境，琢磨是否可能为它设计一些"事务"。我听了艾迪·墨菲（Eddie Murphy，木须的配音演员）的台词录音，他在"笑死我了"的台词中加了一点哽咽的声音。就是这个！它笑得如此厉害，它在擦眼睛里的眼泪。它给了我一个动画创作的画面来展示它是多么喜欢自己的幽默，而这又带来了另外一个收获：即便是在有限的环境中——木兰头后，我仍然可以利用一些木须够得着的东西——它藏在其中的木兰的围巾。这个镜头的动画我是这样创作的：在镜头刚开始时，木须向前靠着，大笑着，然后往后倒，在它向后靠时，抓住了木兰围巾的一部分，说"笑死我了"。当它说这句台词时，它擦了自己的眼睛。这些动作的发生都非常快，但是最后得到的是一个更加幽默同时也很自然的镜头。让镜头过于复杂也存在风险，但是我非常小心地避免让动作的总体流程不要过分夸张——最后也赌赢了。

作为这方面的例子，下面是一个简单的场景，不过用了两种不同的方式来表现。在第一个版本中，动作非常直接。它也能用，但是它是不是在视觉上够娱乐呢？在第二个场景中（第1步～第3步），他可能在做点别的事，但是你仍然能够看出他正在思考他所说的。尤其是在他如何做出反应上，情绪上的变化（这通过他的动作得以强调）更加强烈。

"普通"例子

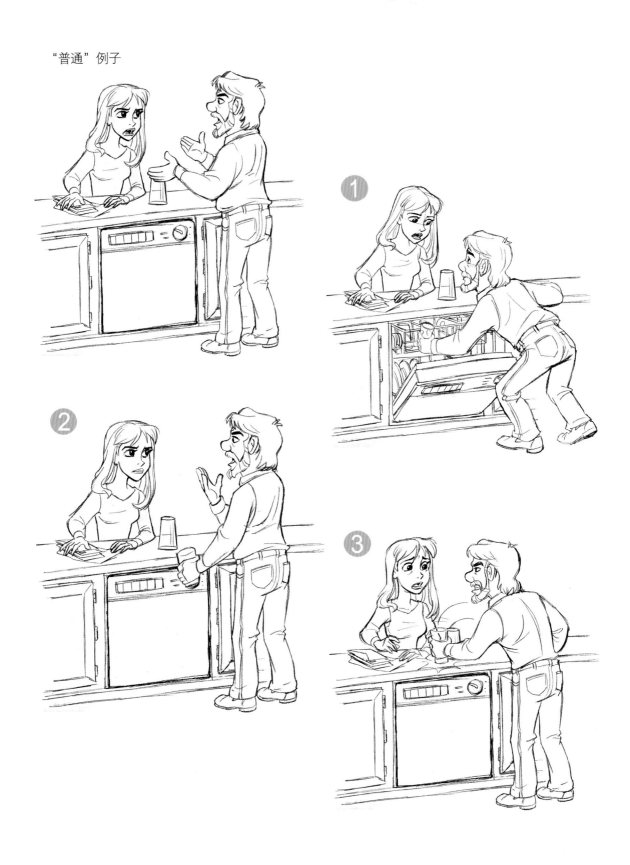

70　动画角色设计：造型 表情 姿势 动作 表演

作业 #4

还是用前面"汤米"的角色设定,创作包含一个含6~8个不同小样草图的系列来刻画这个动作:汤米坐在一把椅子上,在吃一碗麦片以画面右侧向左四分之三侧面。他听见了有人叫他(传自画面左侧),并做出反应。他从椅子上跳起来,并从声音传来的方向跑出画面。将这些图稿当作动画粗稿(初稿)的姿势。它们应当是彼此相关联的。争取创作出最清晰的姿势来展示汤米所做动作的每一个步骤。想想这个就发生在你身上。如果你愿意,可以在镜子前自己表演一下。你要做的最关键的姿势是什么,每个姿势是如何带出下一个动作的?不妨创作多个不同姿势的草图以探索多种可能性。

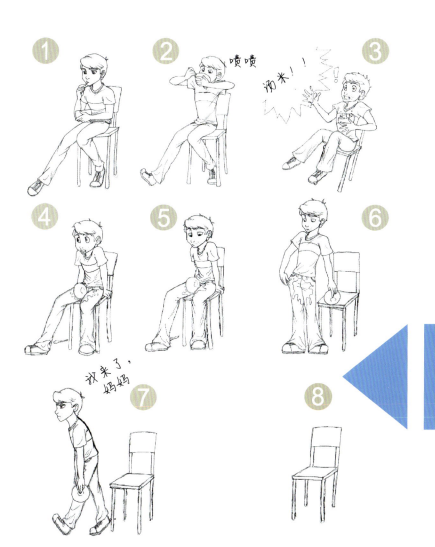

案例#1

亚历山德丽亚·莫妮卡
Alexandrig Monik

导师 点评

首先，我想要厘清的是，有很多很多不同的方式为各种动作绘制小样。事实上，有上千种。对于每一幅我为两位才华横溢的艺术家给出的导师建议，我可以做出很多微妙的改变或变化——每个改变会对后续小样中的姿态产生一系列多米诺骨牌效应。因为如此，我所采取的审核他们所提交的小样的方式是①尽量与艺术家的想法一致（希望不要丧失他们努力表达的故事或情绪）并②遵循我看到作品时的第一感觉，这将强化该艺术家所创作的东西。

亚历山德丽亚（Alexandria）创作的汤米很棒，叙事的方式也非常有趣。图画得非常清楚，不过姿态有点僵硬，轮廓也不够清晰。我画的图1~图3草图中的较大改动之处是清晰度。我将姿态1中的汤米向（画面）的左边转了一点，这样他的手臂之间显得更加清晰；另外，我让他的身体弯得更低，这样当他进入姿态2时，在身体形状上有一个更加强烈的变化。在姿态3中，我试图展示的一个重点是，汤米长长地伸出脖子（不含肩膀），并且几乎让盛有麦片的碗在他面前飞了起来，观众可以很清楚地看见这点。在姿态4和5中，我把碗扣在他身上，将"包袱"放在姿态6中再放出来，我想这样可以获得更好的故事效果。姿态5中，微偏的脑袋也有助于突出眼神方向的改变。姿态6是一个大展示，倾斜的躯

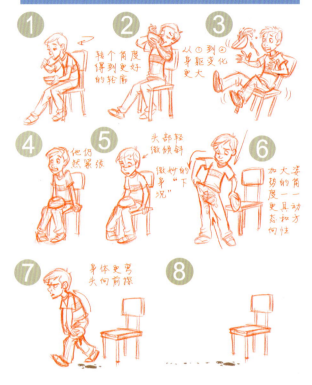

汤姆·班克罗夫特为例子#1画的导师草图。

干以及更加打开的手臂和双腿，让他裤子上的窘状得到更充分的展现。亚历山德丽亚已经在姿态7中做了很好的结束——我只是让汤米身体弯得更厉害一些，这样他显得更加恼火。最后，我在姿态8中加了一些牛奶溅落的印迹，这样在镜头的结尾还有一点故事的延续性。

案例#2

布拉德·乌兰诺斯基
Brad Ulanoski

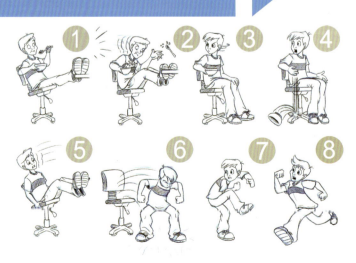

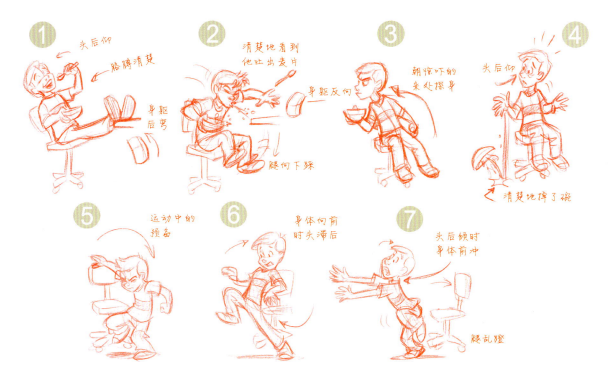

导师 点评

与亚历山德丽亚一样，布拉德为汤米创作了非常清晰的姿态，我很容易就可以看出发生了什么——除了姿态3和姿态4中盛有麦片粥的碗掉落。通过将汤米拿碗的手转到身体外侧，我们能够清楚地看到当他被吓了一跳而绷直了身体时碗掉落的情况。在布拉德所画的姿态中，我看见的第二个挑战涉及一个更重要的动画原则，而在这个原则上是初级动画师常犯的错误。我犯过这个错误——我们都犯过。问题就是，有太多的预备动作了。动画的基本原则之一是对于任何动作（例如，一只手臂向前伸去够一罐汽水）你必须先向这个动作的反方向做预备动作。参见布拉德的姿态5、姿态6和姿态7，他在一排上画了3个预备动作。从汤米在姿态4中的反应动作之后，布拉德将他的身体往后靠，把他的腿仰起来（见姿态5）。然后将双腿猛地落在地上，跺得地板嘎吱响（姿态6）。之后（姿态7）进入一个夸张的"汉纳·巴贝拉"似的准备动作（这本身并没有什么错），为他在姿态8跑出屏幕做了准备。对于这个动作，并不需要所有这些姿势和停顿。所以我通过组合几个动作让角色更快地完成了动作。在我的姿态5中，他从椅子上跳下来，落地时有一点挤压，但是他的一只腿仍然是抬起的，所以感觉他还是处在运动当中。接下来，我让他在姿态6中开始前移，头向后倾斜以衬托他双脚的前移。在姿态7中，我将他的手臂向前伸，以增强他对屏幕外声音的抓狂感。脚先滑行一段，然后身体再赶上，我将这看作卡通式抢夺动作欢闹感随之而来。

感谢布拉德和亚历山大，他们很好地完成了一项颇具挑战的任务。

动画大师的作业
特里·多德森（Terry Dodson）

漫画家

关于特里

　　家住美国俄勒冈州的特里·多德森自1993年开始就是一个职业的漫画家。他所参与的漫画书和人物包括哈利·奎恩、蜘蛛侠、星球大战、超人、神力女超人以及X-战警，现在则在为惊奇漫画（Marvel Comics）公司画《捍卫者》。特里现在也为欧洲漫画市场工作，即为德国出版商Les Humanoides Associes绘制插图小说系列《梦》。这项工作让他得以第一次用全彩色进行艺术创作。特里也从事玩具和雕塑设计、动画以及视频游戏等工作，还举办过个人画展。他在业界一直是一位颇受欢迎的画家——他将这归功于妻子雷切尔的贡献，她为他的作品进行很有天赋的上色。他的个人网址是 http://www.terrydodsonart.com。

他对任务的思考

　　我所做的第一件事是找寻一种构图方式，它能够包含设定所需的所有信息和对象。然后我解决如何用这个构图来讲述故事。我决定将主要人物艾玛作为作品的焦点，用若隐若现的影子做第二焦点。这一点很容易做到，通过让艾玛在作品中成为较大的元素并让她成为构图中"活的"移动对象。我用了很多手段来将第二元素（若隐若现的影子），带入焦点。我将透视的主要消失点放在若隐若现的影子上，这会将引导观众的视线引导到它身上。艾玛后面的脚指向若隐若现的影子，地上的豆袋椅也朝着若隐若现的影子的方向放着，最后，泰迪熊也看着若隐若现的影子。

　　为了增加空间深度和趣味，我在组透视中用了重叠的形状——泰迪熊/枕头，然后艾玛自己（手在头前面，在肩膀前面，在腿前面，一条腿交叉在另一条腿前），然后是床、椅子、桌子、镜子、墙、窗户/框、影子、牙刷，以及天空。

　　最后，为了写实并烘托氛围，我喜欢用一些小细节——毛茸茸的熊、艾玛伸出的舌头以强调她完全被短信所吸引，以及钟上的时间。

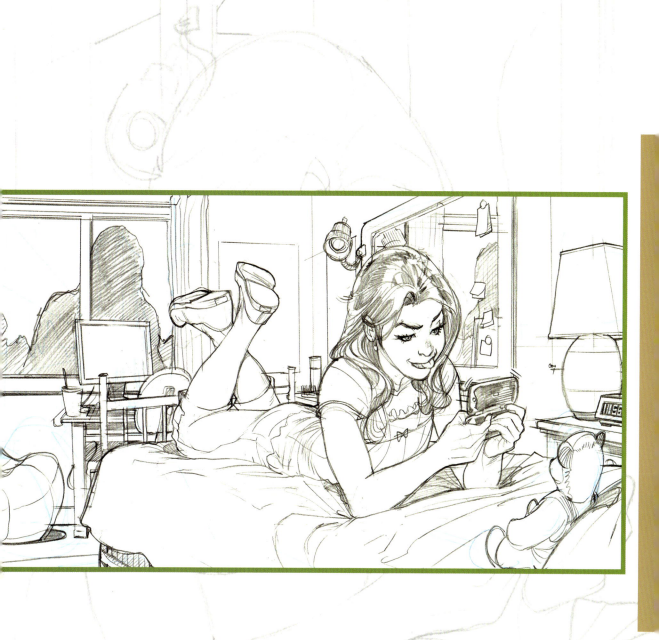

读者提示

参阅作业 #6 的描述。所有知名画家都按照该任务的要求创作了作品,这样我们就能够看到对于相同的挑战,他们所给出的同样出色却各自不同的处理方法。

第四章　表演

第五章
排演你的场景
用场景元素创建构图

5

排演你的场景

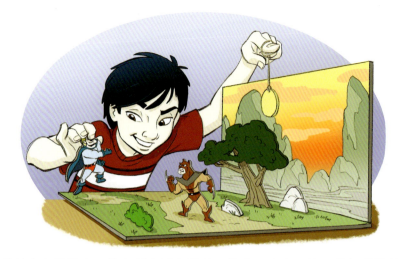

为了能让你的角色讲故事,他必须生活在某种环境中。这个环境可能极其简单或者极其复杂,但是如果没有"地点"的感觉,你的观众就不能确认你的角色在哪儿——也不能确认他要去哪儿。是先设计出角色,然后再设计周围的背景,还是反之而行?我喜欢把要设计的场景当作整体考虑,角色只是设计的诸多元素中的一个:是最重要的,但也只是整体中的一部分。

首先,可能需要几个定义。本章中,我会经常使用两个词:排演和构图。这两个词有时候作为同义词使用,但它们是有区别的。本书所言的构图(composition),是指与在一个区域(或方框)内设计一个场景或图片相关的选择;排演(staging)是指如何使用环境中的角色来创造构图,以便以最佳方式讲故事。因此,排演是用来创造构图的一个元素或工具。将排演角色想成好像是一出戏中设置好舞台;现在你必须把演员和道具放进设定定好的舞台,尽可能以最清晰的方式讲故事。

像往常一样,让我们从基础开始,我们从这里开始做起是——只用形状。我们的目标是,只用5个元素填充一个方框。我们的挑战是,在这样两个"角色"之间创建某种场景:黑色的矩形和灰色的椭圆形。剩下3个元素(直线、波浪线和三角形)作为环境使用。

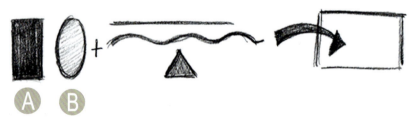

这里有一种实现的方式:

在图 A 中,直线成为地平线,一切都坐落在上面。波浪线成为小山的形状,三角形代替树木。这构成了一个平淡的场景,但它却以清晰的方式传达了出一个概念。

78 动画角色设计:造型 表情 姿势 动作 表演

一个简单的艺术原则可以让你在如何获得空间深度上营造出截然不同的效果——这个原则就是重叠。通过将矩形和椭圆形"角色"下移和变大，它们会盖住水平的"地平线"。如图 B 所示，这些形状压在线上的这种重叠，生动地让它们感觉位于线的前面。让他们稍微大些就更强化这个观念，会带给布局更多的纵深感。

最后，在图 C 中，我运用同样的重叠原则和更多形状从而创建了多区域的空间深度。这个设计也使用了形状尺寸的变化，以更进一步加强空间深度感。

只用那些形状，我们可以创建多少不同的布局？这几乎是无止境的。只用这些基本形状和简单的"深度"概念来讲一个故事是一点挑战，但让我们尝试一些。目标是用简单的形状角色来试着讲个故事。他们是朋友吗？一个在追逐另一个吗？其中一个是好人而另一个是坏蛋吗？

应对这个挑战有诸多解决方案，这只是其中 5 个。你还能想出更多吗？尝试一些吧。这就像艺术家的九宫格游戏。

通过前面的例子，你会发现每幅图都是用形状设计出来的。当你把东西分解成简单的形状，你就能清楚地看出在你的构图里哪些东西是可行的，或者不可行的。最棒的是，只需在画时花更少时间就能发现问题。

三分法

我们最初拍照片时，比如给朋友或家人拍照，我们很自然地遵循的原则是把拍摄主题放在画框中间。我们刚开始处理填充一个空间或形状的主题时，对称（定义为，围绕分隔线或面或中心点或轴，形状和组成结构的布置与相对面精确一致）是我们自然的默认选择。我们很自然地想把物体放在正方形的中间，或者，如果我们有两个东西，就平均地将它们放在形状里（见图 A）。虽然，这不是最令视觉愉悦的方式。一般来说，我们身上艺术性、创造性的一面渴望看到我们周围世界的不对称，特别是在我们正加入一些元素的形状里——比如一张空白的画布。其中我们可以应用到构图中一个最基本的且行之有效的设计原则，就是三分法。三分法的基本原则是，想象将一幅图分成三

等分（包括水平和垂直两个方向），这样你就有了 9 个部分。这个理论是，如果你把兴趣点在线的交叉点或沿着线放置，你的构图就更平衡，并能让观画者与之交互得更自然（见图 B）。研究表明，当观看图画时，人们的眼睛更自然地集中在交叉点上而不是镜头的中心。要利用这种观看的自然方式来使用三分法，而不是反其道而行之。

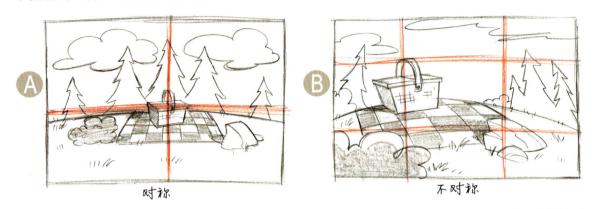

记住，你不需要拿一把尺子在图上画一条完美的测量线。当你创作粗略的概念图时，在你的画上绘制某些东西时，将它作为一个法则来让你的画可视化。

在学习怎样使用三分法（然后再将其打破）时，要问你自己的最重要的问题参见如下。

1. 镜头中的兴趣点是什么？
2. 我有意把它们放在哪儿？

此外记住，三分法的概念是可以应用到你绘画中所有元素的设计原理，其中包括角色的姿势。注意，我在两个姿势周围设置了"三分"引导线。创作姿势 B 时，我故意打破了膝盖、胳膊、脚和头的位置，从而创造出一个更有趣的姿势，它并不那么对称，也不是均匀间隔。好好回忆一下三分法这一课，你会画出更有意思的姿势。

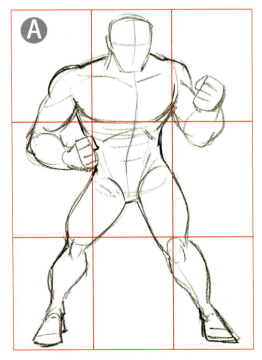
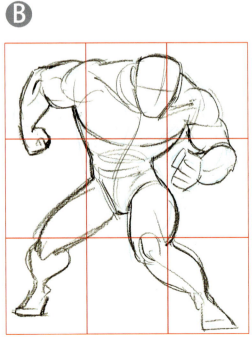

选择你的镜头

再次用真人电影来打比方，我们完成的每一个作品，都像电影摄影师为电影拍摄的场景。在每幅我们创作的插图、故事板、漫画书、连载漫画或动画中，我们都是美术设计、导演（至少在那一刻）和摄影师的混合体。这就是我开始构图时的观点。在我开始画小样的过程中，我就开始想象我的角色和情景所发生的环境。根据我当时想要获得的故事点，我开始想象会"把相机放在哪儿"。这是一个很好的方式来找出观看摄制场景的有趣"镜头"。我的"相机"是从以一个

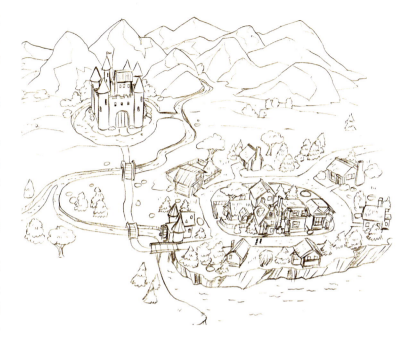

较低的角度向上拍摄角色或主题吗？我是从空中高处看场景的吗？对于我试着讲述的这个故事，哪个角度最好？

下面是一些最常见的排演用的"摄像机"镜头。了解并使用它们是很重要的，因为它们被应用在每一部电影、电视节目、漫画书、视频游戏，等等。

首先，这里有一幅我将要"拍摄"的环境地图，这样对我将放置虚拟相机的地点，你能有些参考。事实上，勾勒出环境地图的确很有帮助，这样你可以知道围绕你的角色有些什么元素（建筑、符号、山脉、树木等等）。利用这种方式，你可以对所画的每格图画获得连贯感。此外，你也不会对每个镜头中背景里应该画什么有过多猜想。

> **注意：** 在下面的讨论中，我附注了"摄像机"在图中的位置，用以与我所画的镜头保持一致。

大广角镜头（EWS）——也叫定位镜头。一种远景的镜头，展示一个完整的拍摄地点。它经常用在一组镜头的开始以定位一个新的地点，例如一个建筑离另一个有多远等类似情况。

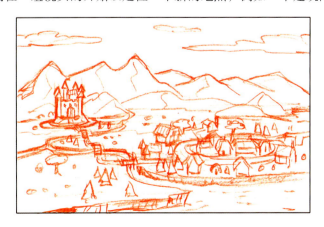

第五章 排演你的场景

广角镜头（WS）——场景中的镜头，但仍然能显示出不少拍摄地点的信息。这种镜头适用于定位角色在拍摄地里所处位置。这个例子比较远，不过这个镜头让角色填满取景框，它仍然可以被当作广角镜头。

中景镜头（MS）——这种镜头用于拍摄角色腰部以上。

特写镜头（CU）——这类镜头用于拍摄角色的肩部以上，或是其他占据取景框内焦点的道具或物体。

大特写镜头（ECU）——通常是面部镜头，如仅仅集中在角色眼睛的镜头。也能作为物体或是道具的远景镜头镜头来突出物体或道具的一部分（像广告中牙刷的刷毛）。

下图是一个简单的"小抄"指南，你可以看到如何使用这些镜头以及各种镜头与场景中角色的关系。

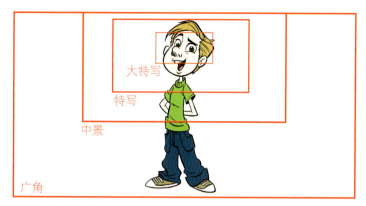

这些基本摄像机镜头的子类是对"相机"放在哪儿以及怎么使用的更加具体的表述。其中大多数概念来自实拍电影行业，但也已成为动画、漫画书、视频游戏甚至插画行业的术语，用以描述以构图为目标的更加电影化的画面。

这里有一些很重要的术语你需要知道。

仰拍（也叫"虫眼"视角）

"相机"位置低，角度向上拍摄对象。

俯拍（也叫"鸟瞰"视角）

"相机"位置高，拍摄角度向下。

主观镜头（POV）

一种应该是好像我们以角色的视角去观看它们所正观看的镜头。

过肩镜头（OTS）

正如其名：相机越过前景角色的肩部，拍摄或远、或近的事物。用来展现角色对另一个角色或者场景的视角（但是不像主观镜头那么直接）。

摇镜头（有时叫"推拉"镜头）

摄像机在一个平面内以垂直方式向左、向右、向上或向下移动。摄像机在轴向上不发生倾斜，而是在场景中"滑动"，通常跟随着一个角色或是正在发生的动作。

推镜头或拉镜头

这种镜头常被和下面的"变焦推镜头和变焦拉镜头"搞混，但是"推摄像机"意味着你在物理上把相机向物体移动得更近，这在效果上推近了镜头但是焦距没有变化。

变焦推镜头和变焦拉镜头

相机保持不动，但是镜片的焦点转移到更近或是更远的点。虽然，在实拍电影中，"推"和"变焦"的定义获得不同的效果，但在绘画的情况下，它们差不多一样。

上下摇摄

类似摇镜头，只是除了镜头是固定的。当你对着对象将相机向上或是向下倾斜时，这种镜头营造出透视变化。

第五章　排演你的场景

很多时候，这些镜头可以结合起来用，以创造出更具体或更复杂的（一组）镜头。这个"小抄"可以给你不同类型镜头的一些基础知识，你可以用于在构图中排演你的角色。在下一章中，我们将着眼于如何以各种形式使用这些镜头来服务于不同媒体。

视点

集中关注你设计的构图中"为什么"这样排演角色。这种看待你场景的方式最好归纳为视点。

我希望我们集中关注两类具体的视点，即角色驱动和故事驱动。建立场景要点（the main point of the scene）的目标是，能够发现能让这个镜头获得最好效果的最棒的角色排演。如果一个场景在讲一个故事点，它就是故事驱动；如果它是在推动了角色的所作所为或者所思所想，它就是角色驱动。很多时候，一个场景兼具两种视点。这类场景可能特别棘手，所以你要确保将场景排演得很好。这里有一些简单的情形（可能出自一部电影或一本漫画书脚本）用来说明不同的视点。注意，显示或转移焦点的方式是通过排演来实现的。

特雷弗（Trevor）在波拉（Paula）的汽车前排座位上对她展开疯狂追求。波拉感到震惊并举起了瓶子。

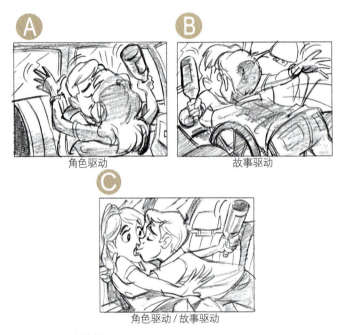

詹尼弗（Jennifer）热情地朝着他笑。

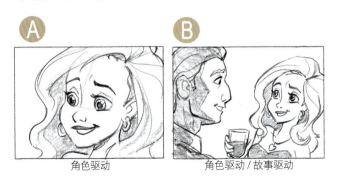

这句话是真正的角色驱动故事点。你可以说，这句话中的"朝着他"部分暗示了一个故事点，所以我展示了一个也包含了他的视点。

里奇（Richie）紧张地伸手去够快要从摇晃的桌子上跌落的金杯。

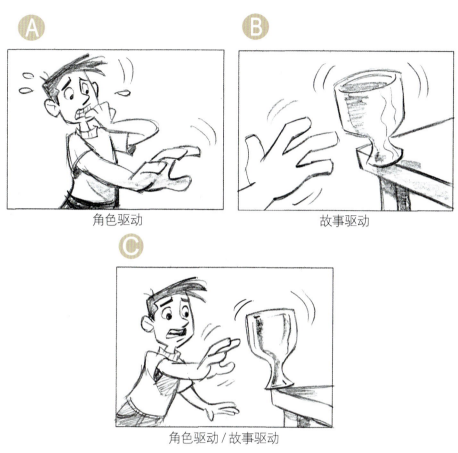

他举起盒子让大家看——那是果味香酥谷片！

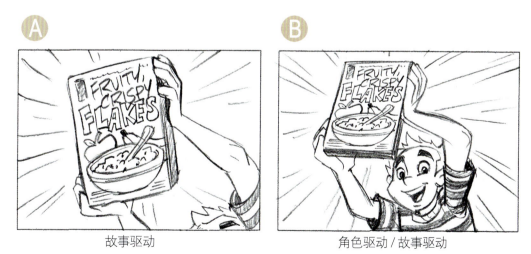

另外，有人会说这只是一个故事驱动的分镜剧本，但是一开始，"他"就让我认为我们能创作一个既展示角色又展示麦片的版本。

第五章　排演你的场景

作业 #5

　　创作两格画来说明同一时刻或事件，但是要从两个不同的角度或是故事视点。第一格将突出角色的反应（角色驱动视点），另一格要说明正在讲述的故事点（故事驱动视点）

　　两格图都使用 5 英寸 ×7 英寸（1 英寸 =2.54 厘米）的长方形，并且将它们一起放在一张图片或文件里，每格画都标注上你说明的视点。这有个你可以复制参考的例子。

　　用这个情境和角色设计："梅根"（Megan）和"亚当"（Adam）一边相互对唱，一边奔跑着穿过森林。他们刚开始喜欢上对方。他们谁也没有注意到亚当即将掉下矿井。

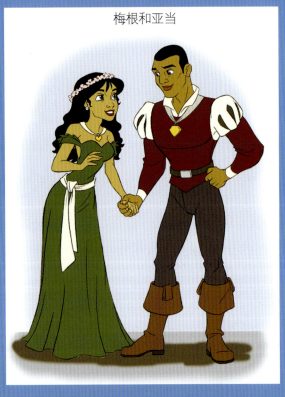

梅根和亚当

案例

安德鲁·钱德勒
Andrew Chandler

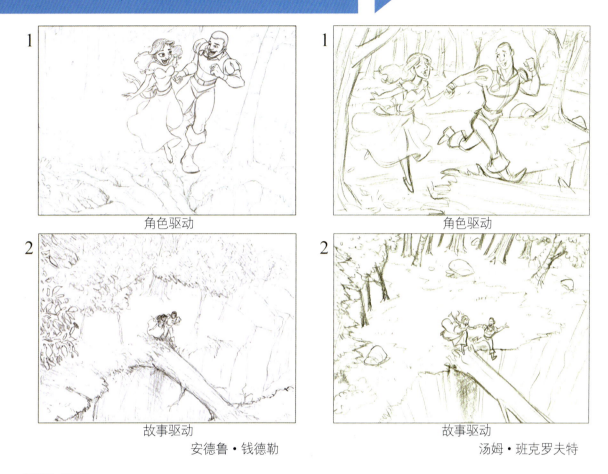

角色驱动 角色驱动

故事驱动 故事驱动

安德鲁·钱德勒 汤姆·班克罗夫特

导师 点评

艺术家安德鲁·钱德勒创作了这个例子（左），我必须说他干得很不错。他仔细思考了这个作业，然后得到两个不同的解决方案——这也是这个作业的要点。我提出了一些意见，希望他可以考虑，以便今后加以提高。

画格1——角色驱动视点。两个比较突出的问题是，布局很对称，但亚当快掉到洞里的这个构思没能清晰地表现出来。因为这幅是角色驱动视点的画格，我希望角色互相唱歌成为主要焦点，但我的确想看到即将坠落的迹象。正因为如此，我创作了一个布局，见我的版本画格1，其中角色放的位置（1）更不对称（甚至倒下的树的角度不再在镜头的中间）；通过更多右边深沟的标示，（2）清楚地显示出亚当（他脚的一部分在木头后面）就要犯错误。

画格2——故事驱动视点。这格画画得很好，以至于我一点也没有改变他的角度。在这里，我唯一的艺术上的建议是，要让角色之间的互动和亚当快掉到巨大深沟变得清晰。在我的草图里，我确保让亚当朝右移动一些，梅根的脚朝左一些并和倒下的树对齐。最后，我设计了背景，为了让英雄们更突出，我把他们所在区域的空地设计得更大。我把他们放在画格中间（亦如安德鲁所做的），因为这似乎是一个可以接受的为了清晰度而打破三分法的情况。

动画大师的作业

布莱恩·阿哈（Brian Ajhar）

插画师/角色设计师

布莱恩简介

布莱恩·阿哈的艺术家职业生涯超过30年。他广泛多样的客户名单包括杂志、报纸、广告代理、公司客户和图书出版社。他画的儿童图书以多种语言在全世界出版，并列入《纽约时报》畅销书排行榜。布莱恩目前专注于角色设计和电影动画视觉开发。

关于布莱恩和作品的更多信息，可以访问他的网站：http://www.ajhar.com。

他对任务的思考

我做的第一件事是研究平面图。提供的平面图显示在床脚对面的墙上有一扇窗。大多数家具在床边灯这一侧。我必须决定一个相机角度，它可以提供尽可能最好的视图并且能看得到窗户和大多数道具。

我开始用一些小样的草图设置角色在房间里的位置。我想在草图中把艾玛作为首要人物来展示。画的时候，我思考了艾玛躺在床上的时候会想什么，她的姿势和面部表情。我画了一些姿势和角度来实验她的态度和她所面对的方向。我选定了艾玛面对着床头背向窗，用以强调她对即将发生的危险一无所知。我选择的视点是让观众感受她的脆弱和天真。

艾玛是构图中占支配地位且最有趣的人物。我的目标是在这个场景的其他东西被注意到之前，通过艾玛的姿势和个性吸引观众进入场景。

解决完这些细节后，我开始构思窗户上的阴影人物。我画出一些不同的剪影形状，有些是人的，有些像怪物。后来我选中了怪物影子，因为它看上去最有趣，并且我喜欢怪物。

当我设计一个场景时，我总是留心创作一些带有多层次活动的有趣东西，这将诱使观众跟随着特定的动作路径。就这个场景而言，有三层顺序我想让观众跟随。

1. 女孩沉浸在自己的短信世界里，没有意识到窗户上阴暗的身影。

2. 阴影怪兽正从窗帘后窗户窥视着女孩。

3. 猫正坐在豆袋椅上，意识到了危险并向上看着图谋不轨的影子。

猫原本不是任务的一部分，但我决定加上它，因为我认为它增加了讲故事的深度。增加一个亮灯光源也将为场景创造出更多的情绪和戏剧性，并且影响观众先去看女孩，再看窗户，最后才是猫。

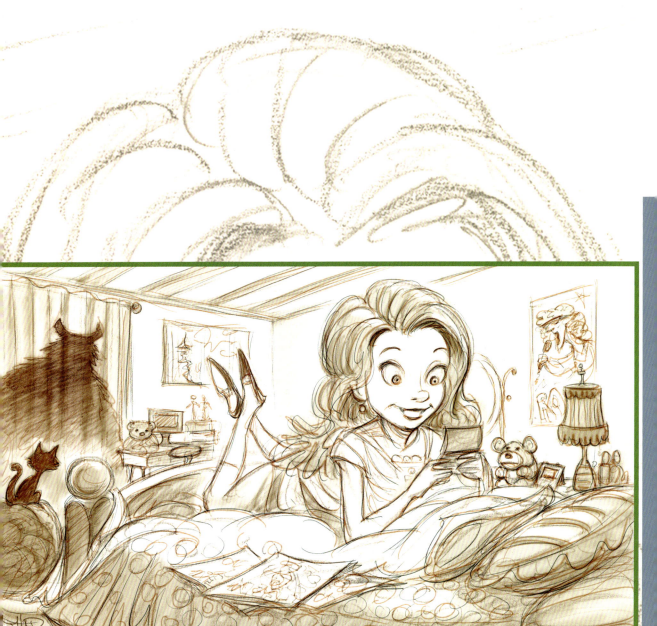

读者提示

参阅作业 #6 的描述。所有知名艺术家都按照该任务的要求创作了作品,这样我们就能够看到对于相同的挑战,他们所给出的同样出色却各自不同的处理方法。

第五章 排演你的场景

第六章
引导视线
通过设计确立优先顺序

引导视线

在构图中排演角色时,另一个需要记住的重要观念是,你的设计如何"引导观众的视线"。我们设计一幅图时,通常都有一个希望观众先看到(或读到的)故事点、角色视点(下一章我们将会介绍)、主题或物体。构图的其他部分也许是其次,但是一个场景中往往只有一个焦点——这个设计区域通常是我们想在视觉上引导观众视线注意到的地方。正确地排演一个场景就是你如何做到这一点的方法。好的图片设计占了排演的一大部分。

视觉"流"和色调研究

在迪士尼,背景画家会说,"一张好的背景应该是如果没有角色(层)在里面看起来就不完整"。陈述有些谦虚,但是严格从设计的观点来看,这意味着背景的设计是以角色为主焦点的。布局中的所有元素以及所选的颜色和光线的确都指向角色。

为了形象地说明这一点,我问我的朋友梅根·克里斯普(Megan Crisp)能否用一些她近期的个人作品。她创建了一个项目,这样她可以实验她自己美丽而个性化的插图风格。她选择了为舞台剧《邪恶女巫》(Wicked)的虚拟动画版制作视觉开发艺术作品。梅根设计一些视觉开发片段,以描述故事中的多个"时刻",甚至补充了一些背景故事来说明主要角色孩提时代的样子。

勾勒出布局大概样子的小样后,接下来梅根创作了一些简单的布局色调研究小样。对于确立画面中哪部分区域应该暗,哪部分区域应该亮,色调研究是一个很棒的工具(仅仅通过少量的灰度值)。这种非常简化的灰度值研究之后会成为你将画面转换成彩色的样板。色调将帮助引导你的视线去看观众应该看的东西,就像布局构图设计一样。正如你可以从下面"女孩读书"的例子中看到的色调研究,布局没有最终完成,还处在早期探索开发阶段。不过,就算如此简化,色调和布局中的方向元素边已很好地突出了角色。

在最后一幅中，你可以看到梅根做了许多修改和补充，这些修改增强了吸引力和插图的定向布局。她根据色调研究所做的一处修改就是调换了柳树叶的颜色。内部颜色较亮而外面色调更暗。她这么改是因为她决定让角色成为更亮的形状，这样让你的目光去看到角色的眼睛。所有小样色调研究的规则是，亮衬托暗（或者相反）。在她的色调研究中，角色是暗的，所以她将角色身后的柳树形状设计成亮的；一旦角色变了，背景色也需要改变。

参见这个小插图，我已经对其中的布局做了仔细研究并用红色的箭头进行了标注。这样，你可以清楚地看出她如何在构图中精心规划她的形状以便将你的目光引导到角色上去，尤其是她的脸上。梅根用树、云的形状，以及其他背景元素来创建布局中的视觉流，它将观众的视线向右移到角色上去。颜色和色调让场景的方向性和流动感更清晰。

下一个例子来自梅根《邪恶女巫》插画，叫做"越来越近"，便是以粗略的色调研究，

我们也能发现清楚、简单的布局能够让主角成为焦点。再一次，梅根用"亮衬托暗"的方法让角色突出出来。你的画中最鲜明的对比应该存在于背景和试图突出的角色之间。在这个例子中，桥是色调研究中最暗的元素，效果也不错，但是正如你在最终版中看到的，梅根还改变了另一些元素。桥更趋向中等暗底，这让角色的色调更暗。毫无疑问，梅根将角色设置在布局中最亮、最清楚的区域（天空的中间部分）。

从构图的角度来看，梅根给布局做了一些有力的补充。一些新的灌木和树的形状帮助很好地打破了平衡。所有这些元素都有助于引导你的目光直接看向角色。正如你从右图中可以看到的：在元素树、桥和云的共同作用下突出了这对年轻恋人。干得好，梅根！

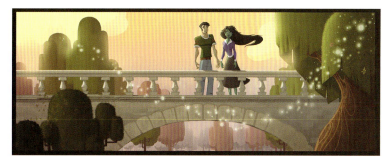

基于形状的构图

最著名的动画布局艺术家之一是莫里斯·诺布尔（Maurice Noble），他长时间担任华纳兄弟娱乐公司布局部门的领导，和大导演查克·琼斯（Chuck Jones）在一个单位工作。他们曾一起为永恒的《兔八哥》系列短片和经久不衰的经典作品《圣诞怪杰》的电视特辑工作。诺布尔的才华部分体现在他用强烈、简单的形状来定义动画要发生的空间。莫里斯·诺布尔的动画布局看上去就像一部电影或一个戏剧舞台设定。所有背景元素框住了角色要表演的"舞台"。很多时候，诺布尔甚至会在角色所在的地方打一个带颜色的聚光灯。关于构图，我从莫里斯·诺布尔身上学到了很多东西。我创作粗略布局的一般做法是用我称之为"基于形状的构图"的方法。这种构思方式与我先前在梅根·克里斯普的作品中提到的"视觉流"的观点可以相结合使用。

为了举例展示这种构思方式，我将做一个简短的描述，就像一个艺术家从一本书或杂志的作者或者编辑那里得到的创作插画任务的描述一样：

鲍勃（Bob）和约翰尼（Johnny）在恐怖的森林里，沿着小路走了很远，突然身后刮起一阵狂风，到处卷起树叶，吓得他们拔腿就跑。

这是一种有问题的描述，你会真的从一本漫画书、杂志或童书的编辑那里获得。在这个描述中，发生了很多事：首先他们在走，然后他们被吓到了，接着他们拔腿就跑。该表现哪一个？你不能同时画出所有三个动作。这就是你作为艺术家的工作，去决定如何最好地表现描述——至少用一个最好的办法。

首先，我将使用一个垂直的矩形。因为这是一个虚拟任务，所以我可以用我想用的任何形状，但是我喜欢选定一些东西，并且尽我所能地迎接这个挑战。我已经思考过了，我喜欢将动作画出来作为描述的一部分这个想法（他们被惊吓并从刮起的风那里跑开），而不是在此之前他们走着的时候。我决定我的目标是展现恐怖的森林，让观众的眼睛看到两个吓得落荒而逃的人物。我想要树的形状（也许还有岩石的形状）都指向远方的人物，也许还要把阴沉沉的乌云和在风中飞扬的树叶也作为视觉元素。即便我还没有开始勾勒，但对我想要什么东西已经有了清晰的想法。

这是我如何用基于形状的构图来处理画面的做法。

带着一点点我想要的构想（如前所述），通过画我认为能完成目标的图形，我开始"发现"插图。在这个早期阶段，在关于将形状放到哪里的问题上，我也考虑过三分法。此刻，我用淡蓝色的铅笔画上粗略的、探索性的草图，因为没有涂抹得太多，我可以在随后的过程中擦掉蓝色的草图线。即使在这个早期阶段，我会大致考虑最后的颜色和光线。我把人物放在路的尽头，但在一个空白区域——这将让他们在背景的映衬下突出出来，这也让我得以把树作为他们周围的框架元素。我添加了一些红色的流线线条，让你把方向流看得更清楚。此时此刻，我的草图也许对于除我之外的其他人没有多少意义，但是，嘿，此时我在草图上只花了五分钟！

我喜欢这个草图将要发展下去的样子，所以我开始确定（还是用蓝色的线条）一些树的元素、月光光源应在的位置，甚至一些树枝。注意，我正试着将各处的树稍加倾斜并将它们的位置散开，这样我就不会得到笔直的、单调的垂直线。这里多样化至上。我的下一步是用石墨铅笔按照事物的实际形状对其进行改善（但还是以粗略草图的形式）。我选择先确定两个人物，因为他们的姿势和清晰度是最重要的。这也有助于稍后我在将人物与其周围的树结合时对树进行移动调整。接下来，我开始添加一些前景元素——树叶，它们好像正在追赶他们。它们是最强烈的方向性元素，在我心目中也是插图中的主角——至少是象征性的。

这个阶段继续上一个阶段用黑铅笔粗略地确定形状。此时，我试着强调次重要的方向元素——树及其树枝。正如前面提到的，我想要树呈现多种面貌。在蓝色概念图阶段，我已经建立了一些，但是现在我要再增加一些大树枝，并强化这些元素。虽然大多数树枝指向天空，但我将其打破了，让一些向下指，尤其是指向我的关键人物。天空是我认为的第三级设计元素，其中我加入了一些令人毛骨悚然的云——看起来就像正尾随着角色。这一阶段我的总体目标是，对已经起到方向性作用的元素予以增强。充分考虑我画的每一块石头、木头、树枝或者云应该在哪里，从而能够增加场景的视觉流。

现在我到了概念图的收尾阶段。记住，这不是我创作的最终稿，而是一幅严谨的概念图——类似于我会给客户展示的为一本书的插

第六章　引导视线　95

图或者一部电影或是电视的视觉发展艺术创作的多种可能之一。在这种情况下,完成草图意味着创建一各影调研究画稿——在 Photoshop 中仅仅用灰度来确定插图的明暗区域,让元素显得清晰。首先,在 Photoshop 里,用通道工具在选中作品 RGB 格式扫描件中的蓝色通道。然后,转到模式菜单中选择灰度。这一步去掉了蓝色,只留下了黑色石墨线条。我得到了一个更紧凑的素描图。现在给我的灰色色调加上另一个层。正如我在开始提到的,我想让角色在背景映衬下更加突出。于是,我第一个影调上的决定是让远处的背景是亮的区域,这样清楚地衬托出暗的人物。我不是一个色彩大师,所以在这个阶段做得很简单。我倾向于使用三级灰度(高光、中间调和暗调)以及将黑色和白色分别作为最暗和最亮的基准色。5 个色调对建立一个简单的灰度色调研究是足够的,它让事物更清楚,并能让客户或艺术指导预想出这个场景完成上色后的样子。记住:最强烈的对比效果最好。暗的衬托亮的,亮的衬托暗的。亮的色调减弱,暗的色调就突出了。在这幅图中,我就用了这个理论。

我已经在图中加了些箭头,让你看见我在最终的粗略概念图中用来强化视觉流和潜意识的方向线的元素。它们中的大多数甚至在最早阶段就已经存在了,但是有了我向构图中添加的每一块木头、每根树枝、每片叶子和每朵云,让画面中有了更多的元素。从开始到完成,我花了一个半小时到两个小时来创作这幅基于形状的构图草图。如果这要给客户看,我很可能会就同一个场景创作出两幅或者三幅草图,特别是当描述是有很多视觉选项而很难表现的时候。

确定优先顺序

当得到一个艺术挑战后,我做的第一件事情是建立优先顺序。如果我必须做一个元素列表,其中是我希望观众首先看到的、其次看到的、再次看到以及后续看到的元素,它会是什么样呢?在画草图之前,我在脑海里先建立这张可以给我方向的表。如果对一张图没有目标和优先顺序,你就不知道构图能否成功。没有这张表,我就不知道怎么设计构图来引导观众的视线。最后,我会漫无目的地画。

为了说明这一点,我将给自己一个简短的故事描述(类似图书插画师或漫画书艺术家会得到的)来进行排演和布局:

> 一个男人,在卧室的地板上昏迷,身旁放着一瓶毒药。

我开始问自己问题:如果我在观看这个场景,我会先想到什么?是什么杀死了这个人?他是谁?我们在哪儿?是谁对他做了这件事?这为什么会发生?(最后一个问题是我们不能在图里真正展现的,但是我们可以进行暗示。)

想过这些问题后,这是我基于前面的描述确定的优先顺序。

- 第一优先:看到毒药瓶(能清楚看到标签)。
- 第二优先:表现身体。
- 第三优先:确定卧室场景设置。

我的下一步是开始做一个小而松散的小草图——为这个场景画我能想到的尽可能多的版本,并且使用已探讨过的设计原则。基本上,我是在房间内到处移动"相机"并且移动(排演)房间里的元素到我所需要的位置。这一次,我们想更加仔细地以一种将引导观众视线到毒药瓶的方式来排演那些元素。

草图 1

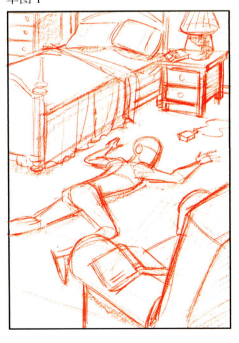

我的第一张草图还行。所有东西都清楚地排演出来,这很好。但是构图头重脚轻,这意味着画面里大多数细节在上半部分,而下半部分很少。最重要的是,瓶子不清楚。对于我们来说,它可能是一瓶感冒药。

草图 2

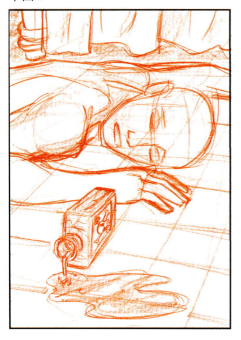

这张草图是有戏剧性的。现在,我们能看出它肯定是毒药了,这很棒!我也喜欢看到死人脸的这种戏剧性。我看出的一个问题是,场景是在哪里是不清楚的。在这张草图中,我们无法断定是在卧室。

草图 3

好多了!现在我们有了有趣的图像空间深度,还能清楚地理解故事要点:毒药、人和卧室。

但是,还能再好一些吗?

是的,草图 3 解决了重要的故事要点,这是最重要的,但不要就此止步。这个构图还可以进行加强,还有一些可改进之处。

草图 3

草图 3 分解成三个不同的层面。

草图 4

所有的层面被相当均匀地分隔开。

这是一个问题。另一个问题是图中的元素把视线引向整个房间而不是毒药（我们主要的故事要点）。因为我们倾向于先看画面的中间，所以这是一个放置焦点的好地方。（注意：绝对的中心并不是好设计，但略微偏离中心效果会很好。）在草图 3 中，身体在中间，于是成为了焦点。

我们可以尝试两件事情——用构图中的设计元素以一种更好的方式引导视线，并更仔细地设计如何分解构图。

让我们画出更多小样来寻找一些解决这些问题的方法。

草图 5

这张草图效果更强。我让它更偏向仰视图：把毒药放在左边，并让尸体朝向它。把床设计成雪橇床并且让窗户横跨房间，这不仅在房间中创造出一份戏剧性/运动感，还提供了指向毒药的设计元素。

这个版本更棒！我们稍俯视场景，于是毒药小了一些，但是很多排演元素都指导我们的视线朝向它——包括尸体的脚和从瓶子里流出来的毒液。

你最喜欢哪一个？我还可以画更多，但我希望你通过这些例子掌握关键。引导观众的视线并确定优先顺序是排演构图的重要部分。

第六章　引导视线

为客户构图

最近我受到邀请为 CBN 出品的 CG 动画系列剧《超级书》创造概念设计稿。每一集通过一个《圣经》故事给孩子们上一堂道德教育课。在这个系列中，两个孩子和他们的机器人朋友通过"超级书"穿越时间回到过去，亲身见证《圣经》故事的发生。在设计上，每一集都提出了一个复杂的挑战：要创作出标志性的图像，它可以最好地总结出故事、角色、感情和所要教导的训诫。

首先，交代技术背景：《超级书》是 CG 制作的动画系列剧，但是所有的角色、环境、道具和分镜都用传统手绘创作的，然后被送到中国的 CG 动画工作室去转换（建模）成计算机动画。我在参与剧集的动画生产的同时，还在画 DVD 封面，所以我采用传统方法绘制角色设计稿并用背景视觉开发图来表达我的观念。之后，Maya 艺术家们会参考我的概念图在电脑中二次创作，用 CG 建模出的角色和环境来生成最终的艺术作品。这就是为什么在 CG 生产过程中总是需要艺术家的原因，因为艺术家很容易通过草图来形成构思并迅速做出修改。艺术家也为导演提供了一个很棒的实验工具，这为制作节约了费用。我称之为保安工作！

我受邀为《超级书》之《怒吼！》这一集创作概念设计，讲述丹尼尔和狮子穴的故事。一般情况下，我从导演和（或）制片人那里得到指示或想法。因为所有的关键决策人都在忙于制作其他集，我被要求设计几个概念图，然后他们会选出一个（但愿如此）他们最喜欢的。我的第一步是读剧本。我也读也记录下故事中的关键时刻。故事中的要点和角色参见如下。

> 大流士国王（Darius）想让他王国的每个人都崇拜他而不是崇拜以色列的神。
>
> 他的皇家顾问说服他通过了一项法律：任何向神祈祷的人都将被杀死。
>
> 丹尼尔，一个有着伟大信仰的人，公开向神祈祷，皇家顾问看到并逮捕了他。
>
> 国王尊重丹尼尔，但不得不遵守刑罚，于是他把丹尼尔扔进了狮子穴（一个深坑），并在夜间放了一块巨石在狮子穴上面。
>
> 大流士国王度过了一个不眠之夜，一大早就冲到了狮子穴前，命令拉走岩石。
>
> 所有在场的人都看到丹尼尔还活着，他奇迹般地获救，因为他的神让狮子平静了下来。
>
> 大流士国王痛改前非并下达了一项新的法律：所有人都应尊崇丹尼尔的神。

跟着这些故事的节奏，我开始思考故事的优先顺序以及什么是重要的要在我的概念稿中展现出来。我打好腹稿，以便决定要注重哪些东西，哪些元素或角色则不那么重要。它们是（按优先顺序）：

> 丹尼尔，被监禁，为信仰而受罚；
>
> 狮子，看上去很凶猛；
>
> 摇摆不定的大流士国王；
>
> 皇家顾问，看上去诡计多端；
>
> 穿越到现场的孩子，感到无助。

然后，我收集所需要的视觉开发图，以便让概念稿尽可能忠于系列剧这集的设定。下面是颇有才华的格雷格·居莱尔（Greg Guler）为这集绘制的 20 个角色设计稿。

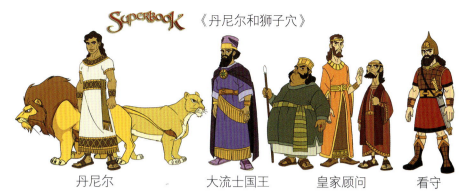

《丹尼尔和狮子穴》

丹尼尔　　　　大流士国王　　皇家顾问　　　看守

这有一些真正采用的环境设计图，其中狮子穴竞技场的布景由迈克尔·斯普纳·J绘制，郑林（音译）上色，而狮子穴内部环境由菲儿·迪米特利亚迪斯绘制，郑林上色。它们都既优美又具有准确的历史感。

做完所有研究并掌握了视觉开发图后，我就准备开始了。我想创作出各种不同的方式来展现主要场景：要么丹尼尔就要被扔到狮子穴中，要么正身处狮子穴。这是整个故事的戏剧中心，也通常会是你想描绘在封面上的。

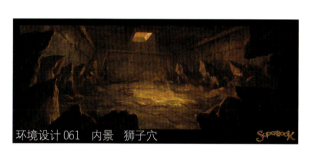

环境设计061　内景　狮子穴

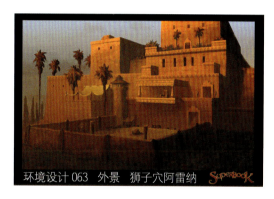

环境设计063　外景　狮子穴阿雷纳

"怒吼"版本①

我喜欢漫画书和动画，因此我爱在插图中尽可能地营造出运动感。我画了概念图1，用以展现带有一些活动的戏剧化场景。这张概念图强调了处境的危险，还给出了"将要发生什么"的感觉，但没有描绘出任何道德层面的信息。这里也没有突出国王的悔恨。

我将概念稿2称为"直白的"概念稿。它展现了被捆绑的丹尼尔（很明显因为某事陷入了麻烦）和愤怒的国王（他直直地指着狮子坑）。对于封面图来说，要尽可能表现清晰是你要做的最重要的事之一，所以基于这个缘故，我喜欢这个版本的构思。但是这张概念稿仍然只表现了两个角色，并也感觉不到十分宏大。

概念稿3是努力在一张图中讲述尽可能多的故事。我很喜欢这个版本，因为大多数人物和他们在故事中的角色都被描绘得很清楚。虽然这个

"怒吼"版本②

版本达到了我想要的戏剧水平，但仍不是一个令人兴奋的设计。只能算是一个总体上非常对称的设计（这在某些情况下是可以的），但我认为还能设计得更好。

对于概念图4和图5，我努力找到更多电影的感觉、电影海报的感觉。这个节目的制片人和我都是艺术家德鲁·斯特赞（Drew Struzan）为史诗性作品《星球大战》系列和《夺宝奇兵》系列电影海报的铁杆粉丝。我看了他的作品以便为这两幅概念图寻找灵感。他的海报是拼贴风格，用电影片段场景、人物特写、爆炸场面、摆出动作姿势的明星角色的全身像的小插图，并且设计很棒。这两张里的元素我都喜欢，我最喜欢的是它们展现出了角色的情绪。向下照射着丹尼尔的光束是他信仰的象征，包含这一点我认为也是很重要的。

"怒吼"版本③

最终，制片人选中了概念图1，我很高兴并期待为CG团队创作出最后的彩色图提供艺术指导。

"怒吼"版本④

"怒吼"版本⑤

102　动画角色设计：造型 表情 姿势 动作 表演

 # 作业 #6

　　使用 6×11（英寸）的（水平）框架作为模板，创建一个有趣的构图，其中一个青春期前的小女孩（参看"艾玛"的模型）躺在她的床上，漫不经心地发短信。她不知道的是，窗外一个模糊的身影正在看着她。你可以多画出几幅草图以找到描绘这个场景的最佳角度（或镜头）。

　　但是我想让你只使用这些元素和房间格局。

- 用之前的"艾玛"角色。
- 一张双人床、一张放着台灯和闹钟的床头柜、一个带镜子的化妆桌、一个独立的梳妆台、一张小桌子、一把豆袋椅，还有一些饰物，比如挂着丝巾和帽子的衣帽钩、海报、布告牌、书和杂志、地毯和电脑。

　　我没把这个作业布置给学生并给出我的导师点评指导。这个任务是给专业艺术家的，他们的作品贯穿这本书。看看他们怎样处理这个任务，以及怎样基于同样的材料和描述呈现出不同的观点的。能看到不同艺术家就相同项目给出多样的设计是非常让人着迷的。一些人遵循了我的角色设计，但是大多数人都做了他们自己版本的设计。所有这些版本我都喜欢，很难挑出一个最喜欢的！谢谢你们的努力，鲍比·卢比奥、特里·多德森、布莱恩·阿杰、肖恩·"脸颊"·盖勒韦、史蒂芬·西尔弗，还有马库斯·汉密尔顿！

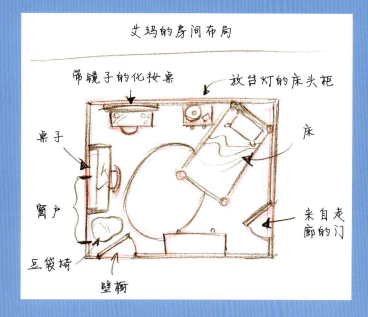

　　你自己试试这个任务。还有上千种不同的方式成功实现目标！

第六章　引导视线　103

动画大师的作业
马库斯·汉密尔顿（Marcus Hamilton）
连环画艺术家

马库斯简介

马库斯出生于美国北卡罗来纳州的列克星敦，毕业于美国威尔逊大西洋基督学院，主修商业艺术。1965年，他和妻子凯耶移居夏洛特，在那里他为华纳电影娱乐频道（WBTV）的美术部工作。

1972年，马库斯开始了自由插画师生涯，为诸如《高尔夫摘要》和《星期六晚报》这类出版物创作插画。1993年，他的职业生涯和生活都发生了巨大转折，在他看到对《淘气阿丹》的创作者汉克·凯查姆（Hank Ketcham）的一个电视采访后。在采访中，凯查姆先生暗示自己想要退休。在三年里，凯查姆先生训练马库斯接替他绘制每天全球发行的连环画（从周一到周六）。

2005年5月28日，马库斯在亚利桑那州的斯科茨代尔被全美漫画家协会授予2004年度最佳新闻报纸漫画大奖。

马库斯·汉密尔顿的更多作品参见：http://www.dennisthemenace.com/marcushamilton.html。

他对任务的思考

首先，我画了一幅房间的草图，用以明确场景中道具的位置。这一步帮助我认识到"相机需要对着窗户的方向"，这样模糊的人影就能被看见。我感觉让艾玛在前景中效果会更好，这样她在做什么就很明显。为了让模糊人影（窗户上的）足够暴露，相机角度就需要低（又画了一张草图）。在第3张草图中，所有的家具和道具都以合适的角度和位置画了出来。

最后一步是艾玛的位置，她正天真地享受着给朋友发短信的快乐。

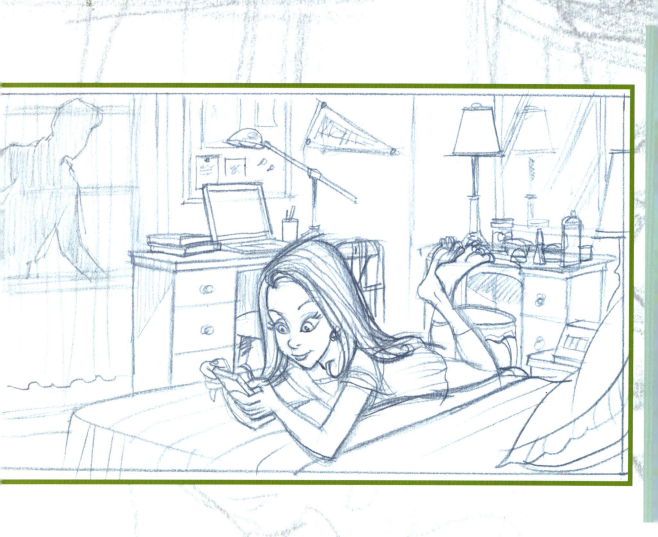

读者提示

参阅作业 #6 的描述。所有知名画家都按照该任务的要求创作了作品,这样我们就能够看到对于相同的挑战,他们所给出的同样出色却各自不同的处理方法。

第六章　引导视线

第七章

实践

从头至尾创作一幅角色驱动的插图

7

实践

我们已经为构图学习了表情、姿态、排演，现在到了有趣的部分了：从头至尾创作一幅插图。我最近接到一个需求，它可以作为这整个创作流程的很好例子。我的一位颇有才华的中国插画师朋友问我，是否愿意为中国经典故事《西游记》（也叫《美猴王》）创作一个我的插画版本，这本画集面向海外读者。这个故事就像他们的土地一样久远，并已根植于他们的文化中。越研究这个故事，我就越觉得创作一幅灵感来自这个故事的插画的想法令人生畏。就像我们自己早期的美国或欧洲民间故事，这个故事有时是冷酷的，并且蕴含很多元素，在中国文化中有一定意义，却无法向其他人解释。尽管如此，这个故事的中心是关于一个角色的，即孙悟空（美猴王），他必须克服巨大的障碍，战胜强大的敌人以找寻自己的命运。这是很多神话、传说和迪士尼电影的核心故事，于是我对为它创作自己的插画感到轻松了一点。

第1步：研究，研究，还是研究

每当我开始一个新的角色设计或插图时，我会尽量多地对主题作研究。如果我在设计一只卡通熊，我会上网并研究真熊的图片和解剖图。我也很可能会看很多版本的卡通熊。不过重要的是，在你画之前，要记住那些让熊看起来像熊的方方面面。这条规则对这个项目也是适用的。我上网搜索了关于美猴王（孙悟空）角色和他的故事的信息。我发现了很多过去人们画的版本，以及有关他的故事、能力和个性的有用信息。孙悟空是一个拥有众多法力的强大的战士。我已经开始思考我的插画将非常可能围绕某个打斗的场景。

参考

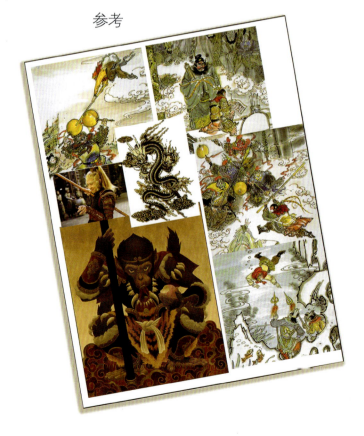

第2步：角色设计

我的第 2 个步骤是开始设计美猴王角色。当设计角色时，我专注于那些决定其设计的外形。在孙悟空这个例子中，我所读到的关于这个角色的信息让他显得调皮而又自大。我努力在角色设计中包含其精力十足的一面。我的第一个角色设计还行，但是并不是我真正感兴趣的。

为了更多了解角色的设计，我创作了几个不同的表情和姿态。因为我只为这个角色做一幅插图，所以这一步显得有些多余（确实也有点），不过这一步让我在心中巩固了他的外形。

为了让最后的插图看起来风格突出，我不断简化设计，直到得到一张我喜欢的。这个设计就是我想要画的有趣的风格。

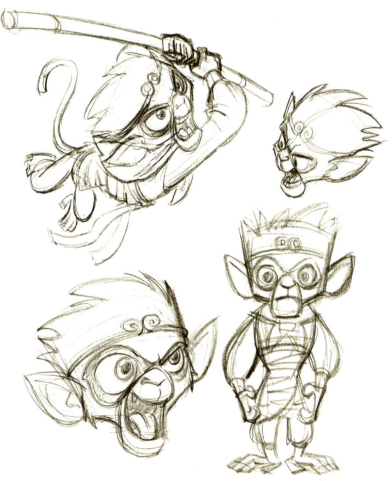

第七章　实践　109

第3步：小样布局

　　完成孙悟空形象设计之后，就该解决我想为他创作什么样的一幅图了。因为我的动画背景，我喜欢在插画中加入尽可能多的"运动"，我想要创作某种战斗场面。我至少创作了9幅不同的小样以便找到我最喜欢的想法——这比我平常画的草图要多许多。通过研究，我发现美猴王与不同的人物交过手，包括喷火龙、三头怪，等等。与此同时，我想了不同的打斗地点，最后决定在类似喜马拉雅山的高山附近的神秘云朵（孙悟空的筋斗云）中的空中打斗会很有趣。我开始用小样将不同的想法表现出来。我想要这幅插图横跨两页，所以构图设计要确保没有重要的元素（像头、手臂或者腿）在布局的中间。我的另一个目标是，创建的构图能够牵引你的视线贯穿整幅插图。插图中的不同元素应当在视觉上引导你的眼睛到你想让观众看的地方。在这个案例中，我想让你最先看到美猴王，然后是他的对手，最后是决斗的地点——一个古老的佛寺。故事《西游记》，像绝大多数中国的古老故事一样，其中交织着强烈的中国文化及宗教信仰。我的想法是，通过在插图添加寺庙，暗示美猴王在保护它。

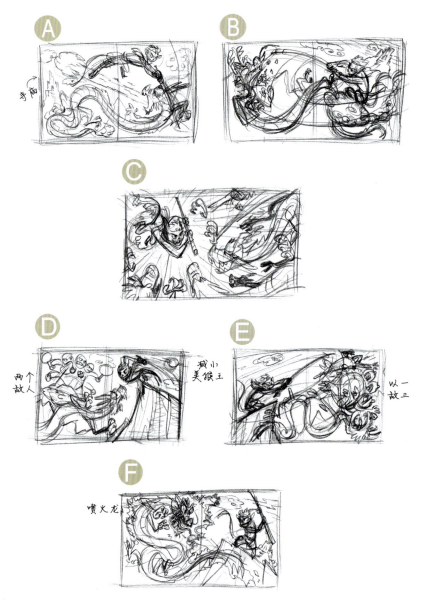

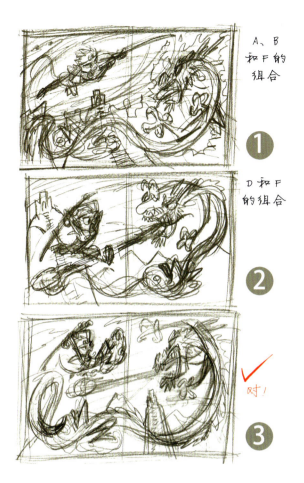

A、B 和 F 的组合

D 和 F 的组合

对！

我先创作了小样 A~F。这 6 幅小样包含了不同的位置，孙悟空的不同姿态，不同的角度，还有从多个恶棍到单条飞龙。在小样 C 中，我甚至画了多条龙同时攻击他，而他正准备将其一网打尽。我喜欢其中一些构思，但最后，我喜欢孙悟空大战一条典型的中国式喷火龙的简练。我最倾向的三幅小样是 A，因为是在半空中打斗（尽管我不喜欢孙悟空的身体跨页），还有 B 和 F，因为它们很有趣、动作感好。

一旦知道想要什么，我觉得我应该挖掘得更深一点，并让焦点更集中。我又创作了三幅小样，分别是小样 1~3，在其中我试图找出美猴王和喷火龙的姿势，以及背景如何与之配合。在所有三幅小样中，我尝试了象征物寺庙所要放的位置。在小样 1 中，寺庙在孙悟空的下面，所以感觉就像他正以保护的姿态盘旋在其上空。在小样 2 中，寺庙在他后面，这强化的感觉是他通过将自己置于寺庙和邪恶火龙之间而保护着它。在小样 3 中，寺庙位于孙悟空和喷火龙之间；最后，我选择了这个版本，因为感觉最像角色正在争夺寺庙，因为寺庙在中间。这也让孙悟空看起来更像在攻击中。因此，我选择了 3，我也喜欢这种战斗的一瞬间的感觉。火团刚从龙的嘴里喷出，孙悟空在躲避的同时也在积蓄全身力量以给火龙一次巨大还击。

第4步：描线

有了布局、设计和角色姿势的好想法，我准备做最后的插图了。如果我要自己为插图上色，我可能会画一张较大的、严密的铅笔草图，然后在电脑中上色。但是我已经决定不在这件作品上耗用我有限的着色及绘画能力了。于是问我的好朋友查克·福尔迈是否愿意为它数字作图，在他同意后，我决定要给他最严密的线图，这意味着要描线。为了让查克在色彩上和他想得到的效果上具有充分的灵活性，所以我将创作的最后图稿保存为分层的 Photoshop 文件。我开始分别重画所有的元素。我用 PITT 艺术笔将它们一一在单独的纸上描出来。然后我将每个元素扫描到计算机，再将最后的描线文件放在一起以和我的小样保持一致。因为每个角色、高山、云朵和寺庙在不同的层上，这让我有机会将它们的位置进行轻微移动以尽量避免切线。我的很多墨线，特别是在背景上

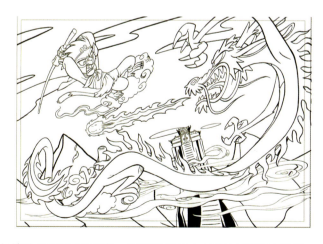

的云和山里，太粗了，在这个阶段会分散人的注意力，但它们并不影响最后的上色。查克会在后续的流程中完全拿掉背景中的线条。现在该上色了！

第5步：上色魔法

上色"魔法"听起来有点夸张了，但是查克·福尔墨（Chuck Vollmer）（像其他才华横溢的数字画家一样）能让这部分流程看起来很神奇。我已经认识查克20多年了。我们曾经在佛罗里达州的迪士尼电影动画公司共事12年多。当时他在背景部门是一位传统画师，而我在楼上的动画部里。迪士尼各部门是各自为政的，所以我们很少有机会因为产品打交道，但是我很喜欢偷偷溜到楼下去看查克在画什么，然后看他一阵子。我很怀念颜料的味道以及他摆在桌子边上的五颜六色的调色板。因为画插画本身就可以作为专门的话题写一本书了，所以接下来对查克工作过程的描述是高度精简的。不用说，在这个过程中还有很多很多的子步骤。

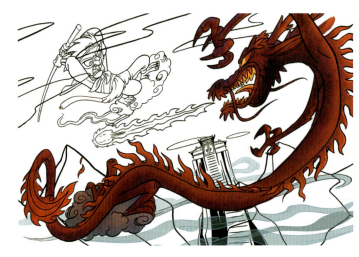

我已经忘了在我脑海中这幅插图是什么颜色的了，所以我们第一步是打开数字描线文件，然后开始讨论颜色。我给查克的具体颜色指导是一些孙悟空服装的颜色参考（见本章开始的参考表），并告诉他这条龙是火龙所以它应当有足够的橘黄色或红色，以及整个场景应该是日落时分。查克首先讨论的问题之一就是光源在哪里？夕阳是在左边，还是右边？这一点和喷火龙自身也会发光，是查克决定插图如何打光的重要参考点。我们讨论了如何利用光线来强调角色，并使其突出。带着满脑子的各种想法，查克开始作画。

绝大多数的画师首先从暗色开始画，然后才是比较亮的颜色。查克也喜欢从将成为主要焦点的角色开始。尽早做出这些决定有助于你选择后面绘画的颜色。他决定画一条暗红色的龙，这样让它看起来很邪恶。他也知道随着他往后画下去，他会让它亮一些，所以开始时使用像这样大胆的颜色是一个很好的主意。他还在开始时就画了龙身后面的云朵，以便了解颜色间如何相互协调。

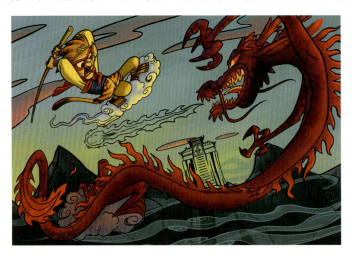

再往后一点，接下来基于我所给他的参考，查克确定了美猴王的颜色。这时，他几乎上完颜色了。查克还在天空中加了一点漂亮的落日感觉，后面的群山上成了暗色。查克对龙的颜色还不太确定，所以他将它先放一边。在他拿起手写笔之前，查克和我就知道喷火龙将是这幅插画上色过程中最大的挑战。这个预感应验了。

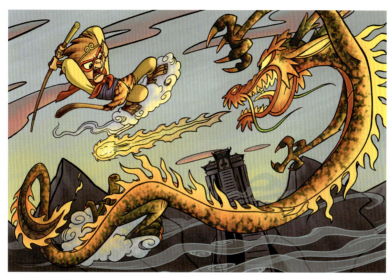

第二天早上，我上班后看见了他屏幕上这个版本的喷火龙。查克说他前一晚回到家后一直在反复思考这条龙看起来应该是什么样的。他想到了这个有些冒险的主意，即在龙的身上用一些绿色并且将红色换成了橘色和黄色。他想获得龙正从内部燃烧的感觉。我喜欢它！他还画了寺庙、龙身后的云朵，以及火球最初的颜色。现在要开始将它们整合在一起了。

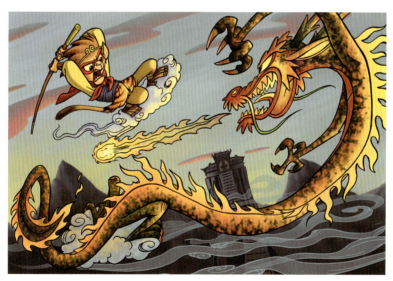

在这一环节上，查克的节奏慢了下来。这一环节也是查克觉得很有乐趣的部分：细节工作。重大的决定都做了（那些曾让他彻夜不眠），现在他只要画就行了。最大的变化是，他将背景云朵、山峰和寺庙的黑色线条都关掉了。这让背景变得柔和了一些，并让前景的图案得以极大的突出。

在接下来的跨页上，你能看见最终的插画。查克为火球添加了一些灼热的发光效果，但是最大的变化是他将所有角色的黑色线条上成了彩色的。对我来说，这个效果真的让角色生动起来。其目的是让角色从背景中突出并与之相协调——现在实现了。我对这幅插画的绘制真的是太满意了。

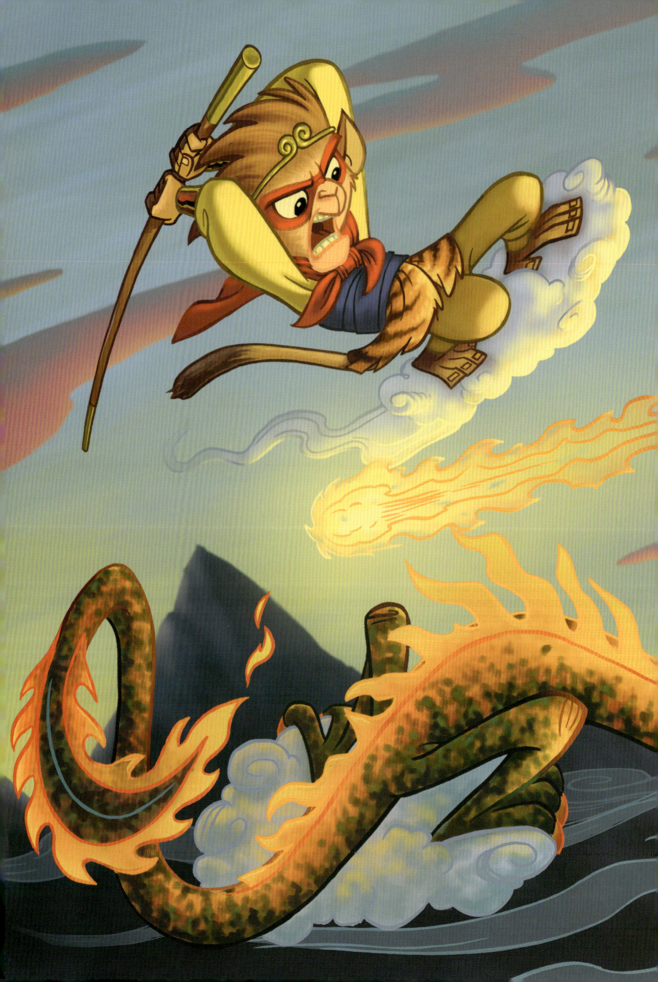

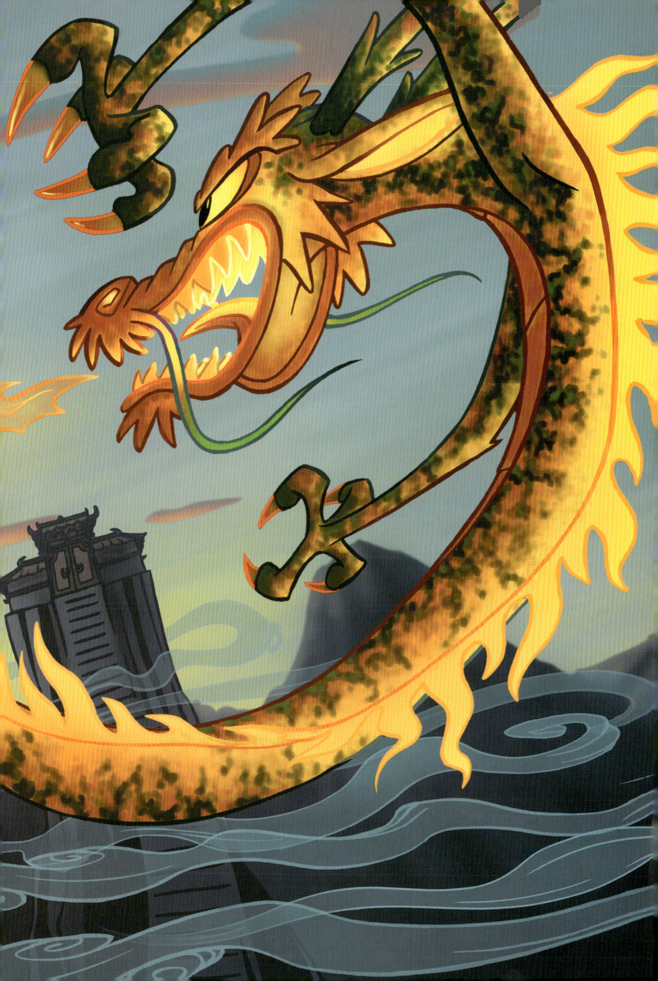

动画大师的作业
杰里迈亚·奥尔康（Jeremian Alcorn）
插画师/角色设计师

杰里迈亚简介

杰里迈亚·奥尔康是一位视觉开发艺术家、插画家，他在插图及动画领域工作的客户遍布全球各地。他和妻子、4个孩子、两只狗、一只猫、一只青蛙和4只乌龟一起住在美国亚拉巴马州的阿拉巴斯特市。迈亚个子很高，喜欢穿拖鞋。你可以在网站http://www.alcornstudios.blogspot.com 上在线欣赏他的艺术作品。

他对任务的思考

对这个特定的情节，从一开始我就知道我并不想真的将阴影人物显示在窗户上，除非我必须这么做。我不知道……未知物的增加似乎为艾玛营造了惊悚的、更多恐怖的氛围。不确定是否起到了这样的作用，但是那是我希望达到的效果。通过考虑不同的方法，尝试就在艾玛的房间里通过某种方式获得线索，似乎也是一个非常有趣的目标。如果我让这个人物站在窗户的外面往里看，仍然有墙/窗户的屏障为我们的短信爱好者艾玛增加了一个保护层。通过将相机朝向墙，我希望通过去掉了外面墙/窗户的屏障而增加了这个情节的一点悬念。虽然我们从阴影中的窗户框得到一些小暗示，但阴影本身仍然是在房屋保护内的墙上。这样更可怕吗？我不知道，但是至少我想尝试一下，看看有什么可能。在这个尝试中，我选择了更低的相机角度让艾玛显得更小，同时有更多的空间让投射阴影显得更大。窗户的倾斜被画成朝向艾玛，这样让阴影显得更具压迫性和更具威胁性。

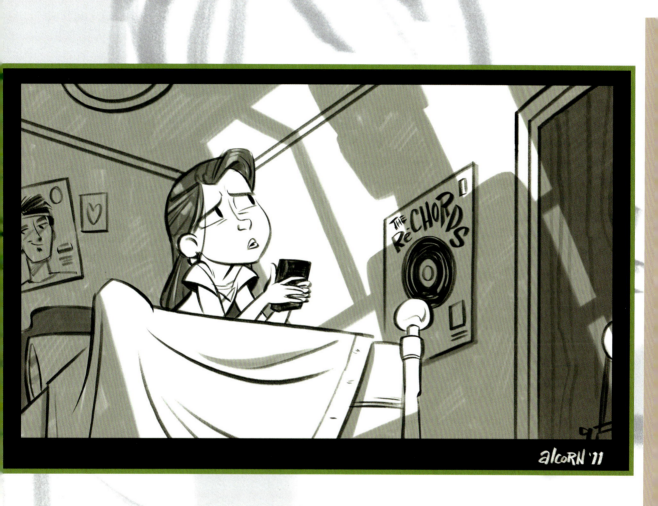

读者提示

参阅作业 #6 的描述。所有知名艺术家都按照该任务的要求创作了作品,这样我们就能够看到对于相同的挑战,他们所给出的同样出色却各自不同的处理方法。

致谢

谢谢读者购买本书——我希望它对你的艺术追求之旅有所帮助。我已经很享受写作这本书的过程,但是如果没有我妻子珍妮弗和我们四个女儿莱克西、安斯莉、艾玛和埃莉的帮助,这个过程将不会那么愉快。我深深地爱你们所有人。感谢我的弟弟和妹妹,托尼·班克罗夫特和卡米·艾弗里,在写作这本书的两年里所给予我的支持和指导。非常感谢所有为本书做出贡献的杰出的专业艺术家,包括:亚当·休斯(他为本书写了很棒的序言,不过我希望我还曾请他为本书画幅画)、我的好朋友梅根·克里斯普;感谢参与每章"任务"的艺术家,包括鲍比·卢比奥、杰里迈亚·奥尔康、特里·多德森、布莱恩·阿哈、肖恩·"脸颊"·加洛韦、史蒂芬·西尔弗、马库斯·汉密尔顿;感谢伟大的画家查克·福尔墨和天才的设计师里昂纳多·欧利亚,他们为本书的色彩和风格增色不少。还要感谢焦点出版社我的编辑阿内斯·惠勒,她工作在本书的幕后,从一开始就支持它。我欣赏你的激情。感谢我的第二编辑大卫·贝文斯,他是在书籍设计和编辑的困难时期加入的,并且出色地完成了工作。还要感谢业界泰斗马特·帕尔默和凯门·福特对我手稿的真知灼见以及给予我的有用评论。

最后但同样重要地,感谢deviantART网站上才华横溢、积极进取的艺术家们,他们为完成我的导师作业付出了巨大的努力,这样我才能够对这些作业进行评审并在它们的基础上创作自己的草图。我为这本书每选定一幅画,就意味着还有十几幅其他很有才华的艺术家的作品没能用到!你们知道都是谁,我感谢你们。感谢那些作品被本书收录的人们:弗朗西斯科·格雷罗、帕斯夸利纳·比托洛、克里斯蒂安·洛肯、贾克琳·米采克、伊莱恩·帕斯夸、劳伦·德拉盖蒂、安德鲁·钱德勒和亚历山德丽亚·莫妮卡。

如果你有兴趣了解关于画画和设计的更多内容,或者想要联系汤姆·班克罗夫特,请访问www.charactermentorstudio.com 或者去他的 Facebook 主页 Facebook.com /thebancroftbros。